中國名畫家全集

李可染

編 著・梅墨生

藝術家出版社

前　言

　　畫者，本於天地之靈氣，結於人心之妙想。畫家立於天地之間，萬象在旁，神思融趣，忽然劃然，振筆直遂，以追其所見所聞所感；絕叫一聲，縱橫萬狀，以成精品。吾國繪畫淵源有自，自晉顧愷之，千數百年來，流派林立，代不乏賢；洎乎南北，哲匠間出，風格迥異，自成風範；浩浩長江，巍巍崑崙，不足以道其高遠。後人欲知其詳窺其妙，亦難矣。

　　予生不能為畫，而縱觀古今名家之作，與其一時不得不然之變，始知法後能知無法。前輩有言，此道中盡可寄興，其然歟？展讀歷代名蹟，更覺其法如鏡花水月，宛然有之，不可把捉；而其無法，如長天清水，茫宕無際。

　　此一全集系列裒集古今，選歷代名家之尤者，道其生平事蹟、畫論理念、技法特色、前傳後承，使覽者窺一斑而見全豹，知一畫師而曉一代之畫，讀數十名畫家之集，而知吾國數千年繪畫文明之概況。

　　蓋因年代久遠，戰亂頻仍，名畫流失損壞者不可勝記。因有名家而畫不存者，有畫雖存而寥寥幾稀者，有畫家雖名，而其生平行藏不見於記載者，是故圖文存世不多，介紹不可周全，乃使數人一集，聊勝於無也。

　　昔歐陽詢編《藝文類聚》有云：「欲使家富隋珠，人懷錦玉，以為前輩綴集；各抒其意。」此集之意也。

<div style="text-align: right">王亞民</div>

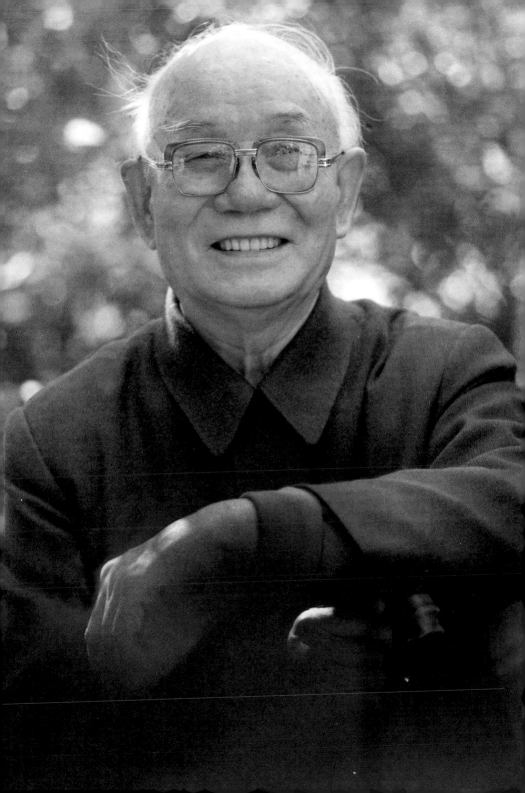

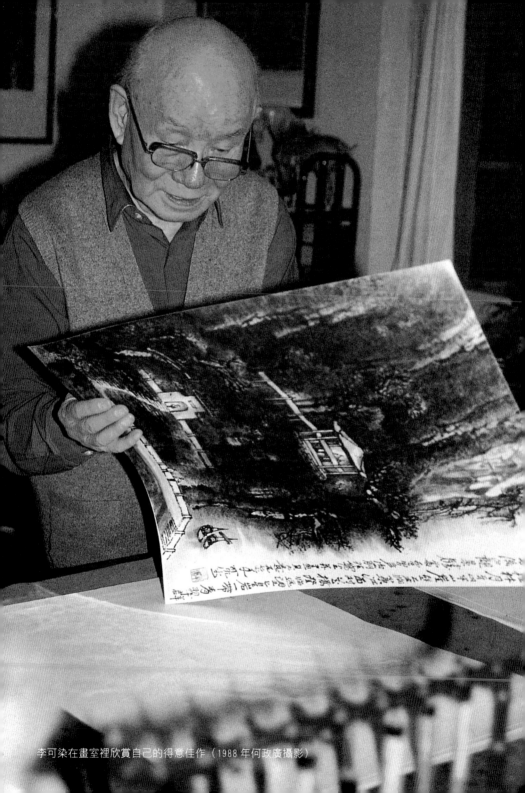

李可染在畫室裡欣賞自己的得意佳作（1988 年何政廣攝影）

目 錄

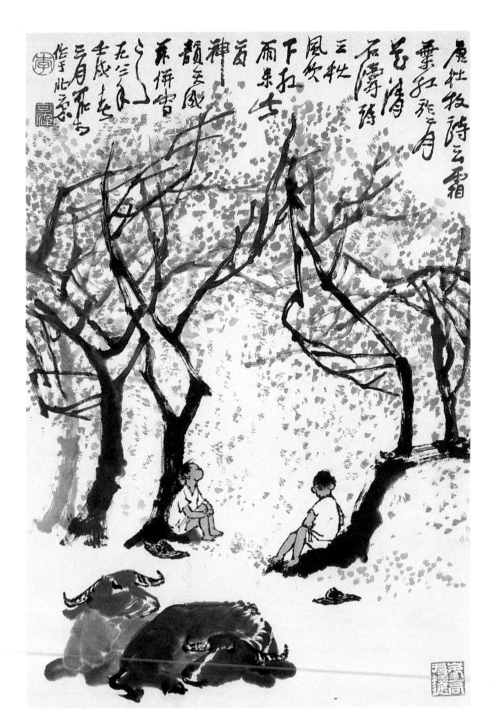

秋牧圖　47×70cm

一　｜　生平傳略

概述

　　李可染，1907年3月26日（清光緒三十三年農曆二月十三）出生於江蘇徐州一個平民家庭。父親原爲農民、漁夫，後做廚師。受當代民間藝術、民族戲曲和中國書畫的薰陶，這位天賦聰敏、個性內向的少年人酷愛拉胡琴、寫字畫畫。他曾追蹤盲琴師，默記弦音；曾一連數日伏窗觀看書畫家書寫作畫，背臨筆意、默寫山水。他十三歲從師當地畫家錢食芝，正式學中國畫。1923年十六歲入上海私立美專學習。兩年後畢業，回鄉做小學教師，並任教於徐州私立藝專。

　　1929年，李可染二十二歲，以成績優異、才華出眾，破格入西湖國立藝術院研究部（後改杭州藝專）爲研究生，師從林風眠、法籍教授克羅多（Andre Claudot，1892～1982）諸

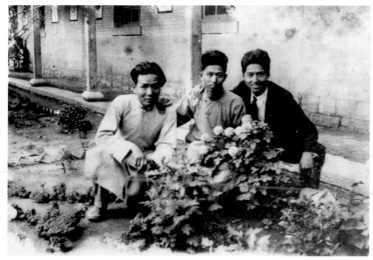

與陳向平等人合影
（左一為李可染）

抗日戰爭時期的李可染

家，主攻西畫。他是早年杭州「一八藝社」成員。後因「一八藝社」遭禁而輟學，回徐州藝專任教。其時藝術觀念的開放性、進步性，促成他對藝術道路有明確的選擇，負有嚴肅的歷史使命感。

1932年作〈鍾馗〉入選第二屆全國美術展覽。做為畫家的李可染，是一位愛國者。他一生的重大轉折、重大活動，都貫穿著熾烈深沉的愛國熱情。「九一八」事變以後，「七七」事變前，他在徐州從教，即創作〈日本侵華史〉，喚起民眾救亡意識。他帶領學生創作大型布上宣傳畫百餘幅，巡迴展出，傳播愛國思想。抗戰烽火興起，1937年入郭沫若主持的政治部第三廳，參加匯聚武漢的文化新軍，又持續抗日救亡宣傳工作達五年之久。那時，數以百計的宣傳畫、街頭壁畫，出自李可染手筆。1942年，在四川重慶參加當代畫家聯展。1943年，任國立藝術專科學校中國畫講師。次年，在重慶舉辦水墨寫意畫展，作家老舍愛其作，撰文介紹。1945年，與林風眠、丁衍庸、關良、倪貽德舉行五人聯展。這一時期的作品，以山水和寫意人物為主。山水受朱耷、石濤影響，簡約清淡而又筆墨縱肆；寫意人物多為漁夫、牧童、古代名士等，筆簡意濃，富幽默感。這一時期，他全力投入中國畫教學、創作和研究工作，所作多愛國憂憤之作，其中尤以愛國詩人屈原、李白、杜甫畫像和水牛圖獨標新韻。郭沫若曾題贈對聯：「可否古今盡人事，染點翰墨牟天功。」前輩大師徐悲鴻，曾與之交換作品，收藏其畫作，並為李可染水墨寫意畫展作序。

四○年代，他開始用水墨畫牛。這不單是由於身居重慶

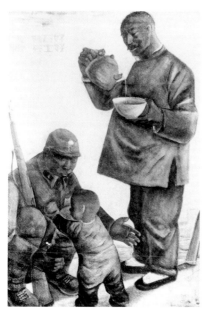

軍民一家

今之秦檜

我們要建立強大的空軍，
為死難的同胞報仇

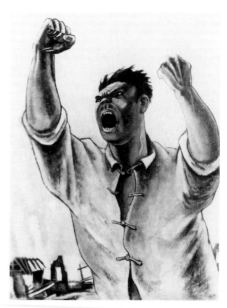

怒吼

山村與牛為鄰激發了他的靈感，更出於他的愛國心，出於他對民族命運的長久思索。在那艱苦歲月裡，他覺得整個民族需要像「牛」那樣頑強奮進、吃苦耐勞，需要有「牛」那樣竭誠無私、全力奉獻的精神。畫牛，是一位愛國者思想的凝聚，也是一位獻身藝術的畫家自我精神境界的內省和寫照。

游擊隊員

抗戰期間李可染與他的抗日宣傳畫

他命名畫室為「師牛堂」以自勵。1962年，李可染作〈五牛圖〉有以下題句：「牛也力無窮，俯首孺子而不逞強，牽犁駕車，終生勞瘁，事農而安，不居功。純良溫馴，時亦強犟，穩步向前，足不踏空。皮毛骨肉，無不有用，形容無華，氣宇軒宏。吾崇其性、愛其形，故屢屢不厭寫之。」這段文字，今日重讀，像是概括他一生奉獻精神的墓誌銘。

救護我們的負傷戰士

抗日戰爭勝利後，1946年李可染在重慶接到兩份聘書，思考再三，最後捨棄杭州母校邀聘，決定北上。因北平是文化古城，又有前輩大師齊白石、黃賓虹在。遂應徐悲鴻聘請，任北平國立藝專中國畫副教授。1947年，拜師齊白石，執弟子禮；同時投師黃賓虹門下。他反覆研究故宮歷代真蹟，潛心傳統，深入堂奧。學習傳統，主要是學習帶有規律性的經驗。他對古典畫論中的「氣韻」、「神韻」、「以大觀小、小中見大」、「咫尺有千里之勢」等美的法則，作了持續研究。十年間，筆墨功力愈見雄強，藝術造詣更加精進。年逾八旬的齊白石題贈可染弟子書畫墨蹟三十餘件。齊白石曾作

李可染與恩師齊白石在一起

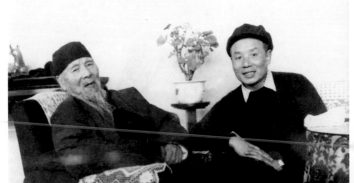

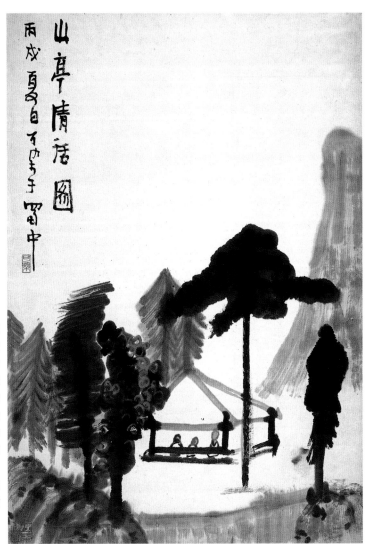

山亭清話圖
1946年
68.5×46.9cm
李可染山水畫是在
五、六〇年代趨於
成熟，但這幅四〇
年代的畫已有了後
來風格的肇端。畫
幅的大面積是傳統
的空白式，但一些
局部處理已經具有
了黑、重、狠、
辣的特點。樹幹的
一筆力可扛鼎，樹
葉的墨濃郁厚重。

〈五蟹圖〉贈之，題曰：「昔司馬相如文章橫行天下，今可染
弟書畫可以橫行矣。」

　　此時期的代表作有〈蕉蔭鳴琴〉、〈山亭清話圖〉、
〈午睏圖〉、〈漁夫圖〉、〈秋牧圖〉等。1949年後，當選為
中國美術家協會理事。

　　1950年，藝專改建，李可染為中央美術學院教授。自1954

年始，屢次長途寫生，先後赴江南、黃山、四川、廣東、廣
西等，行程數十萬里，積累畫稿數百幅，是謂「十出十
歸」，以奮力實現四〇年代宏願：「用最大的功力打進去，
用最大的勇氣打出來。」他摒棄只「進」不「出」或根
本不「進」也就無所謂「出」這兩條「捷徑」，選定一條歷
盡艱苦的道路。在「延續」和「開拓」、「打進」和「打
出」相反相成、對立統一的矛盾中，走出自己的路。1954年
第一次寫生後，他鐫刻了兩方印章：「可貴者膽」、「所

要者魂」，做爲開拓新路的座右銘。他決心要爲變革山水畫尋生路。他改變既往畫家只觀察、速寫而不對景落墨的傳統寫生法，而像西畫家那樣當場作畫，但又不局限於焦點透視和對眼前景物的模擬。1954年，在北京舉行了李可染、張仃、羅銘寫生聯展，引起國畫界的重視。1957年，同關良訪問德意志民主共和國，歷時四個月，畫了大批寫生作品，在筆墨、造意與境界的處理上均達到了一個新的高度。這一時期的代表作有〈無錫梅園〉、〈山城夕照〉、〈凌雲山頂〉、〈歌德寫作小屋〉、〈麥森教堂〉、〈德累斯頓暮色〉等。這一批寫生作品將西洋近代繪畫注重感性眞實和對象個性的特色融入中國畫的筆墨形式之中，破除了傳統山水畫輾轉相承的老程式，給作品注入了新鮮的生命感受和現代特色，是對傳統山水畫的突破，並由此而逐漸形成了自己的獨特風貌。1959年，中國美術家協會在北京舉辦了李可染山水寫生畫展，並先後巡展於天津、上海、南京、廣州等城市。同年，捷克斯洛伐克亦舉辦了李可染畫展，

1954年李可染在黃山寫生

李可染（左）在紹興寫生

歌德寫作小屋　1957年　49×36.8cm

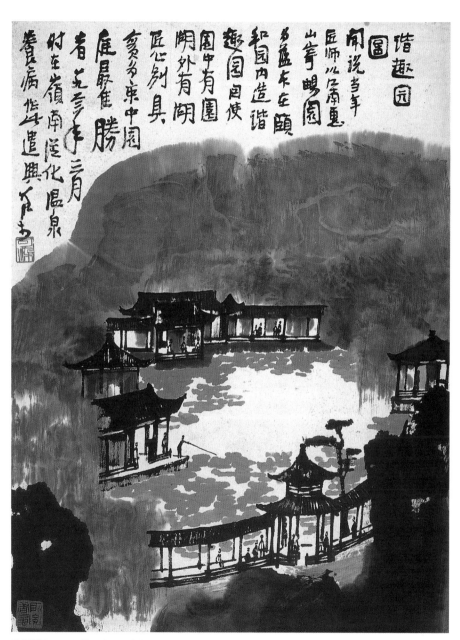

諧趣園
圖

開說當年
匠師以居庸邊
山崒噴園
多盧未在頤
和園內造諧
趣園是使
園中有園
湖外有湖
匠心別具
慮多東中園
者无方東二月
庭最佳勝
時在嶺南淉化溫泉
養痾 作畫遣興 大馬也

諧趣園圖　1963年　63.1×46.3cm

無錫梅園
1956年
32.1×44.4cm
黃賓虹說：「筆墨之妙，尤在疏密。密不容針，疏可行舟。」李可染這幅表現梅園的作品正是黃氏所謂的「密不容針」體。此畫是李可染第二次外出寫生時之作，他的風格的「黑、滿、厚、重、亮」已有「滿」的特徵了。

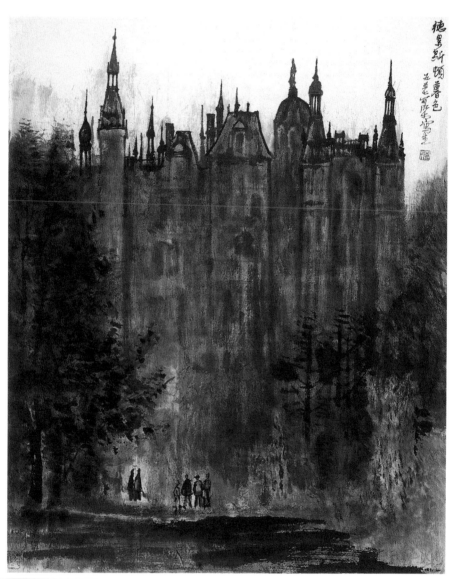

德累斯頓暮色　1957年　54×44.4cm

創造新國畫首先就面臨一個因循抑或是創新筆墨形式的問題。以創造為天職的李可染不是在口頭上去說說而已，而是一步一個腳印地嘗試、探索著對傳統程式的拓展與變新。用前人手法是難以很好地表現現代，特別是西洋建築的，從此畫可以看出畫家非凡的筆墨表現力。

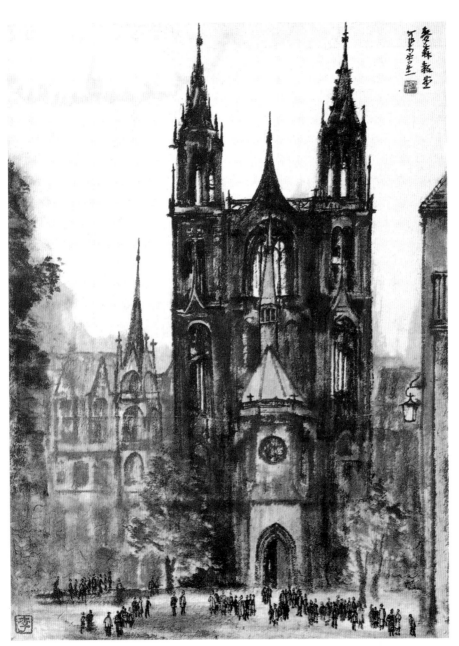

麥森教堂　1957年　48.9×35.7cm

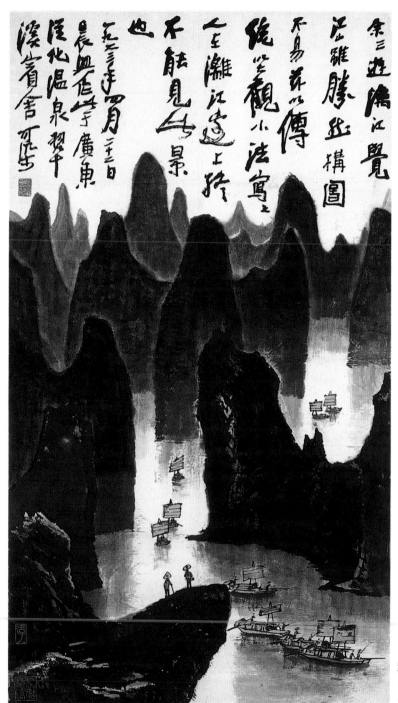

灘江勝景
1973年
122.1×69.3cm

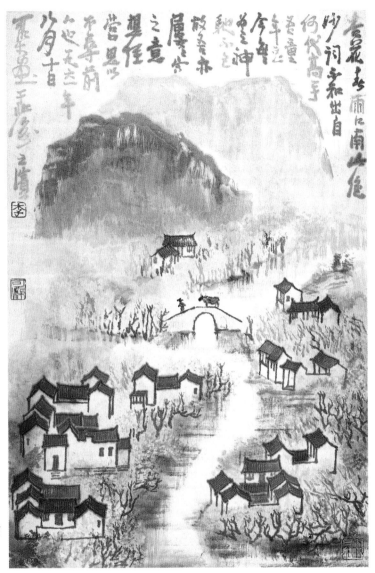

杏花春雨江南
1961年
69.3×45.7cm

並出版了畫集。1960年至1963年間，他又多次到廣西桂林和
廣東羅浮、惠州、從化等地寫生作畫，代表作有〈杏花春雨
江南〉、〈紹興城〉、〈諧趣園圖〉、〈灕江勝景〉、〈荷
塘消夏〉等。

六〇年代前後，李可染的山水寫生與創作達到了一個歷

史高峰。他的山水寫生，緣於古人「師造化」，又不苟同於古人；對景寫生借鑑西法，又不全同於西法。確切地說，是「對景創作」。其目的在於認識生活，認識大自然，檢驗傳統，發展傳統，積累素材，發現美的規律，爲現代水墨寫意山水畫拓展堅實的基礎。他透過對景寫生、對景創作達於「造化在手」、「白紙對青天」之境，他在不同層面上，步步求索山水畫的靈魂、求索新意境的誕生、求索社會主義時代精神。從「寫實」到「寫意」，從「寫生」到「創作」，從「寫境」到「造境」，昇華爲一個富有整體生命力、先聲奪人的現代山水世界。所謂「採一煉十」，是一個慘淡經營、匠心獨運的漫長過程。

十年浩劫，李可染深受迫害，他曾畫〈鍾馗斬妖圖〉伸張正義、宣洩義憤。「持正者勝，容邪者殆」——十年夜路，十年思考，凝結成八個字，以堅定的信念，矢志爲中國畫的創新而凝魂鑄魄。

1972年後，他始得重新操筆。至1977年，先後爲大飯店和大會議廳創作巨幅山水〈灕江〉、〈灕江勝境〉等。七十歲時登井岡山、廬山，作〈桂林襟江閣〉、〈井岡山〉、〈灕江雨〉等著名作品。1978年後，再次登黃山、九華山，作〈楓林暮歸〉、〈黃山人字瀑〉等。1978年還被選爲第五屆中國政協委員。1981年，被任命爲中

井岡山
1977年
550 × 198cm

在中國畫研究院成立大會上發言

國畫研究院院長。1983年拍成美術教育片「李可染的山水藝術」、欣賞片「爲祖國河山立傳」、「李可染畫牛」。1986年,在中國美術館舉辦回顧性的李可染中國畫展,展出了他各個時期的作品二百餘幅。《文藝研究》、《美術》、《中國美術報》相繼發表專論予以評介研究。這一時期是李可染創作的又一高潮階段,筆墨更加純熟,揮寫更加自如,意趣更加醇厚,形式更趨於風格化。這次李可染中國畫展,成功而全面地展示了他革新中國畫的藝術,從孕育發展到成熟、達於高峰的艱苦歷程。「祖國」、「江山」、「河山」按照中國人的理解,近乎同義語。對畫家李可染來說,山水是祖國的代詞,創作山水畫,是「爲祖國河山立傳」。他的藝術創作,

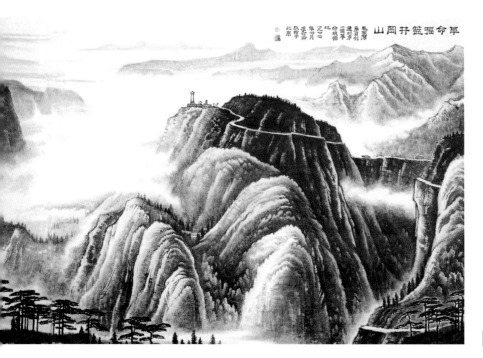

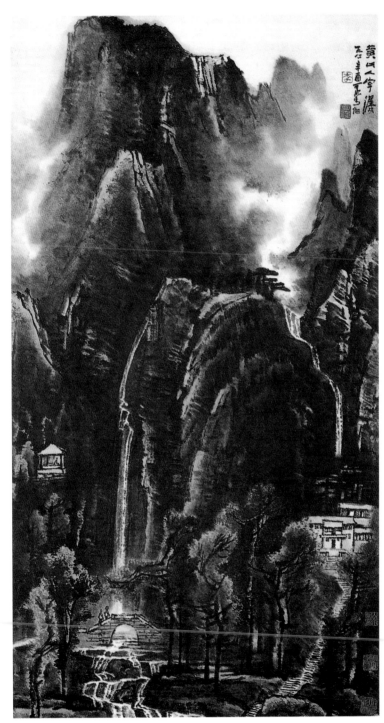

黄山人字瀑
1981 年
125 × 68.1cm

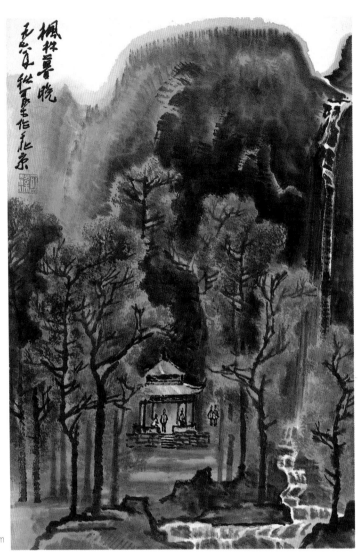

楓林暮晚
1978年
69.5 × 46.2cm

扎根於祖國大地，沐浴著時代風雨，他面向生活，深入大自
然，反覆採礦，反覆冶煉，反覆淘洗，反覆熔鑄，爐火純青，
日益豐贍博大，昭示了一種豪邁深邃的民族精神與東方氣派。

　　七十歲作總結，他更加堅信，沒有深入的繼承，不可能有
大膽的開拓。 1984年春，齊白石誕辰一百二十週年之際，他
手書對聯：「京都遊子拜國手，白髮學童感恩師」，表達了一

位年近八旬飲譽四海的藝術家對恩師的永久懷念。

　　李可染的山水畫，重視意象的凝聚。他強調作山水畫要從無到有、從有到無，即從單純到豐富，再由豐富歸於單純。他在四〇年代的山水作品還留有朱耷、石濤的影子，清疏簡淡，是一種線性筆墨結構。五〇年代以後的作品，借助於寫生塑造新的山水意象，由線性筆墨結構變爲團塊性筆墨結構，以墨爲主，整體單純而內中豐富，濃重渾厚，深邃茂密。他從范寬、李唐、龔賢、黃賓虹等古今大師那裡汲取了創造樸茂深雄風格的營養，又迥然不同於他們。他多取材於江南與巴蜀的名山大川，因而熔鑄了他風格中的幽與秀。他的純樸、醇厚的北方素質又使他的風格融入了樸茂深沉。他又將光引入畫面，尤其喜於表現山林晨夕間的逆光效果，使作品具有一種朦朧迷茫、流光徘徊的特色。從總體看，李可染的山水畫比明清山水畫更靠近了對象的感性真實，從某種意義上看，減弱了意與形式趣味的獨立性。這是對於明清以來山水畫愈益形式化、程序式傾向的一種補正和突破，且與五四運動以來注重寫實的文藝思潮相一致。八〇年代〈峽江輕舟圖〉題句云：「看似三峽，不似三峽，胸中丘壑，墨裡煙霞。……以意作此圖，覺山川渾厚，筆墨深沉凝重，以無輕薄浮華習氣爲快。」這段文字，從一個側面道出了李可染山水藝術的個性風貌和現代東方的表現性品格。他的畫風由早年的「遊心疏簡」，一變再變，日趨凝練深厚、博大沉雄，墨韻神韻，渾然交融，呼應著奇絕壯絕的時代精神。以其現代中國的宏大風範，不斷拓展著國畫美的新觀念，成爲二十世紀世界藝術史的一座豐碑。

　　李可染對寫意人物畫曾下過很多工夫，各種勞動者、士大夫、鍾馗、仕女、牧童……都是他喜歡描繪的對象。下筆疾速，動態微妙，形象誇張但不醜化，質樸卻不古拙，富於詼諧、機智特色和生活情趣，齊白石曾給予很高的評價。李可染

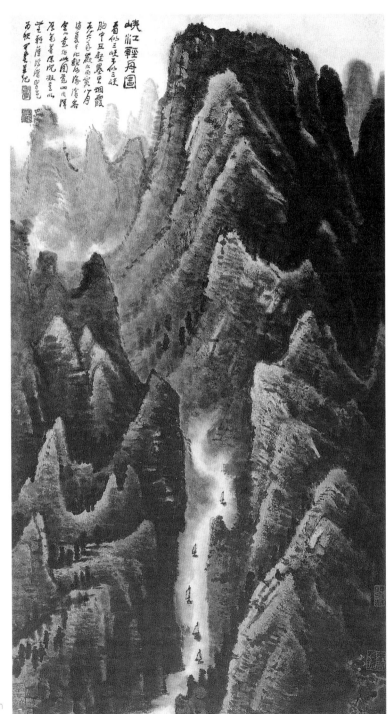

峽江輕舟圖
1986年
131 × 68cm

歸牧圖　1984年　91.3×53.6cm

寒山拾得　1947年　98.2×33.3cm

還是畫牛高手。他喜歡牛的犖勁、勤勞和埋頭苦幹，畫室取
名「師牛堂」，多年來畫了大量牧牛圖。

　　李可染善書法，喜搜求書帖，尤愛北碑。他的書法得益
於黃道周，亦得益於他的繪畫修養，重結體的建築性與神
韻，態靜而多姿致，剛勁、蒼秀又溫煦樸厚。他爲許多著作
題簽，布局構圖必經營再三，落筆即極具妙趣。

仕女
1947年
68.1 × 28cm

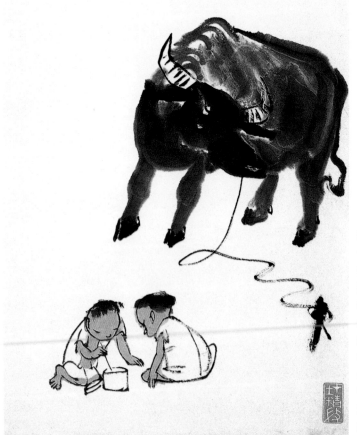

忽聞蟋蟀鳴
容易催寒急
起看長印作
白石多多
加墨

牧牛圖
1947年
67×34cm
這是李可染早期的
牧牛人物畫，行筆
的線條還比較飄逸
流暢。兩個稚童的
專注神情與老牛的
側頭觀看的可愛樣
子躍然紙上，足可
以使觀者感到畫家
的一片愛心。

李可染在他生命的最後一年裡，接受海外友人菲籍愛國華人李昭進先生收藏名作〈灘江勝境圖〉的請求，並將李昭進盛情贈給李可染學術基金會的十萬美元，全部捐獻給中國藝術節基金會。他說：「我想通過藝術節連續不斷地把我們各種藝術發展起來，使東方的藝術明珠在世界上發出燦爛光芒。」晚年請人治「東方既白」印章，集中表達了他的這一願望和心境。

李可染是一位卓越的藝術教育家，他從教六十餘年，始終以他精湛的藝術、勤奮的實踐、哲理明澈的畫論引導學生，誨人不倦。他以一顆慈祥的師心，嚴格要求學生，常常說：「潦草不可恕。」又說：「我不依靠什麼天才，我是困而知之，我是一個苦學派。」他的論著《談藝術實踐的苦功》、《談學山水畫》、《李可染論藝術》，貫串著高品德、正道路、強毅力的藝術教育思想。

李可染德高藝卓，胸懷豁達，治學嚴謹，學識淵博，他在傳統繪畫向現代繪畫轉變的繼承革新中，獨樹一幟，開創時代新風，為當代中國畫承前啟後的開拓者之一。李可染的藝術成

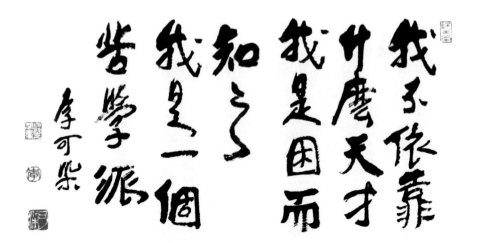

我是一個苦學派　書法

為現代中國繪畫發展史上劃時代的里程碑。

　　李可染長期擔任中央美術學院中國畫系教授，培養了許多山水畫家。他認為學習傳統繪畫，第一步須用最大的功力打進去，第二步要以最大的勇氣打出來。這是他幾十年藝術實踐的總結，也體現著他對傳統和創造的普遍看

1989年李可染向「中國藝術節基金會」捐贈十萬美元

李可染與夫人鄒佩珠和學生們在一起

法。

　　1989年12月5日上午10時50分，李可染溘然長逝。他沒有留下遺囑。畫家一生精湛的藝術創造，是贈給中國人民和世界人民的一份最珍貴的禮物。出版有《李可染水

八〇年代初李可染、吳作人、葉淺予、蔣兆和、孫瑛、吳冠中等老畫家與「北京風光展」的中青輩畫家在一起。

墨寫生畫集》、《可染之畫》(英文、捷克版)、《李可染中國畫集》、《李可染畫牛》、《李可染論藝術》、《李可染書畫全集》等。

李可染是中國當代傑出的山水畫家、美術教育家，中國畫壇一代宗師。他生前曾任中央美術學院教授、中國畫研究院院長和中國政協委員之外，還擔任過中國美協副主席、中國文聯委員。1985年家鄉徐州建成李可染故居，1994年正式對外開放。

1985年李可染回到老家徐州

家世與師承

1.家世

　　李可染出生童年，正是中國社會風雨飄搖的時代。他的父親李會春(?～1936)原是失落了土地的農民，後逃荒到城鎮謀生。原住離徐州城數十里外東鄉境內，逃荒到徐州後，先在南郊的濉河上游捕魚為生，後來學了兩年廚師，出徒後為一家飯館打工；省吃儉用，與弟弟開了一個小飯館，攢錢成了家，1920年，在北門裡窮巷蓋了一間瓦房。李會春由於生活勞苦，得了寒腿病，未及六旬而終。

　　李可染的母親也姓李，但無名字，按中國習慣，稱為李李氏(1884～1969)。她出身於徐州一個賣菜小販家庭，性厚善、開朗、勤快。夫妻共生育三男五女。李可染排行第三，上邊一兄(李永平)、一姐，下邊一弟(早夭)、四妹。李可染原名李永順，又名三企，生肖屬羊。他十歲(1917)時，徐州興辦新學堂，始入小學；圖畫老師王琴舫見其「孺子可教，素質可染」，遂更今名。李可染幼時，家裡無一筆一墨，父母皆目不識丁，但父母遺傳給他的天賦是純厚、善良和勤勞、堅韌，他們希望子女不要做「睜眼瞎」，於是在他七歲時，便將他送到同巷私塾。李可染大妹，名李永貞，嫁給徐州一鄭姓家，有子名鄭于鶴，後成為雕塑家。二妹李永淑，未就學。三妹李畹，抗戰時隨李可染到四川，後亦成為畫家。四妹李娟，現居成都。李可染童年便以愛畫畫、愛聽戲聞名鄰里。

2.家庭

　　1925 年，李可染十八歲時自上海美專畢業回到徐州。同年，受聘於徐州第七師範學校附屬小學，任美術教員，亦兼徐州私立藝專木炭畫教師。過了兩年，他的第一次「紅線」牽動。1927 年他二十歲時，時局動盪，上海發生「四一二」事變，其同鄉蘇少卿(1890～1963)攜女蘇娥(1911～1938)由滬回徐州小住，因此認識李可染。蘇少卿在青年時期曾在上海做話劇演員，後改學京劇，是滬上名角兼劇作家、劇評家。蘇娥時十六歲，受李可染鼓勵，入上海新華美專習畫，並受父親的影響，亦長於表演京劇。李可染少時曾隨胡琴「聖手」孫佐臣習二胡，故得以被人引薦為蘇父女伴奏。很快，兩人互相欣賞而至愛慕。然兩家家世不同，旋遭蘇少卿阻止，攜女歸滬。後李可染考入杭州藝專藝術院研究生，又因「一八藝社」事輟學回鄉。李可染在杭州期間，經友人斡旋傳信，蘇娥母親感動於李可染與蘇娥的真情，於是送女至杭州，時蘇娥二十一歲。蘇與李1930年開始同居，因蘇少卿反對，故遲至一年後才在徐州正式結婚。此間，李可染以蘇娥為模特兒，創作了大幅油畫〈失樂園〉、〈亞當與夏娃〉等，然皆毀於抗戰。結婚後，蘇娥生有一女三男：長女李玉琴、長男李玉霜、次男李秀實、三男蘇玉虎(隨母姓)。惜蘇娥因產三男後病重不治，於1938年10月病逝於滬。李可染悲痛不已而受刺激，從此患失眠和高血壓症。

　　李可染的第二位妻子為鄒佩珠，生於 1920 年，雕塑家。抗戰後，李可染參加了武漢三廳美術科的抗日宣傳工作，於1939年至重慶。1940年，三廳改組為「文化工作委員會」，分散從事創作和研究，李可染又恢復了水墨和水彩創作。1943 年，李可染應重慶國立藝專校長陳之佛

（1895～1963）聘請，擔任該校中國畫講師。同年，經關良介紹認識該校雕塑系女學生鄒佩珠。鄒為杭州人，時任學生會主席，喜京劇，性開朗，同情李可染喪妻之傷，亦欽佩其為人、藝術，故常去看望。是年5月，鄒佩珠

抗日戰爭時期的李可染

畢業後，即由林風眠任主婚人而正式結婚。1944年，四男李小可出生。當時李可染居室牆角生出一枝小竹子，因名為「有君堂」。從此，鄒佩珠與李可染度過了風雨同舟的四十六年人生，成為李可染生活和事業上的得力助手與知己。1948年，次女李珠出生。1950年，五男李庚出生。1989年李可染逝世後，夫人鄒佩珠為了宏揚和展示李可染的藝術，仍不遺餘力，往來於海內外，並任李可染基金會會長。

3.師承

李可染是現代山水畫史上最有影響力的畫家之一。他用過人的天才和超人的勤奮創造了一個審美的大世界。李可染以「苦學派」自命，

五〇年代末與家人合影

以「師牛堂」名齋，以「困而知之」自勵。天才、勤奮固然是一位藝術大家成功的兩個重要因素，但是另一個因素也極為重要，那就是機遇或時運。他幸運地遇到過好幾位老師——齊白石、黃賓虹、林風眠，無一不是響噹噹的藝術巨匠。不僅如此，像法籍教授克羅多也是深刻影響過李可染的。當我們今天尋繹大師之成就及大師的歷史足跡時，顯然不能不去追蹤這些偉大的心靈對這一顆偉大的心

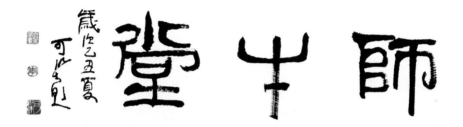

師牛堂　書法

靈的感染作用。

　　李可染的早期教育主要是民俗文化的薰陶；此外，則是山水畫啓蒙老師錢食芝（1880～1922，字松齡）。

　　錢食芝，畫學王石谷，書摹漢魏兼習劉石庵，詩學陶淵明，有《懷微草堂詩書畫集》行世。錢氏人品高雅，學養廣博，但際運不濟。他在意外發現李可染這位可教學子後，當即收為徒，並以一張四尺山水相贈，題詩曰：「童年能弄墨，靈敏世應稀；汝自鵬搏上，余慚鷁退飛。」應該說，這位錢先生是有眼力的，雖是勖勉，卻已然窺見李可染的大鵬氣質和異常穎悟。李可染到晚年仍未忘記這位早年蒙師的關愛。這段從錢氏習畫二年王石谷畫風的經歷，在李可染來說似乎心態較複雜。在時代思潮的感召之下，他很快接受了五四新文化精神，因此後來他對「四王」

的畫一直反感，甚至在他逝世前不久的最後一次與學生談話中仍然認為：「王石谷的畫很甜，像可口可樂，很容易喝。龍井就不是每個人都能喝得慣。」[1] 他十六歲到上海，崇拜吳昌碩，但無機會認識拜見，甚為遺憾。最早的四〇年代初山水多為學八大、石濤一路畫風。那種奔放夭矯的筆勢與淋漓潑瀉的墨氣恰與「四王」一路「正統」畫風相左。李可染的藝術，便是在成熟期也存有爭議，我以為這與他內在的創新求變和反叛正統意識有關——因為他的藝術風格具有美學原創力，並不是從表面上去延續傳統的。李可染從「四王」山水入手，卻從八大、石濤、龔賢、黃賓虹山水升堂。1925 年，他以優異成績畢業於上海美專時，獲畢業作品第一的作品正是王石谷風格的細筆山水畫。我以為這筆「家資」不應一筆抹殺——如果沒有這一學習正統畫派的早年基礎，李可染後來的革新山水畫便似乎缺少了點什麼。李可染在晚年回顧一生的追求時總結說：「(早年)看不懂董其昌的畫，覺得造型不高，景致也不美」，終於「透過八大，才慢慢地理解董其昌的」[2] 。這裡不得不囉唆幾句：董其昌涵蓋了朝野——正統與反正統兩派繪畫，不惟王時敏師承於他，就是八大也是對他頂禮膜拜的。因此，學習中國山水畫，怎麼也繞不過董其昌。李可染在晚年體味到董畫「一點渣滓都沒有，畫得像月亮地，極清」[3] ，雖是通過八大而不是通過「四王」，但彼此之間仍有內在聯繫，特別是在講究「筆墨」這一點上。李可染對中國畫的革新，什麼都可放棄，但獨對「意境」與「筆墨」抓得緊牢，毫不放鬆，這又是他的藝術與傳統相聯繫的一脈之處。整個二十世紀，幾乎是對「四王」

註1.2.3.《李可染論藝術》，191頁，北京，人民美術出版社，1990。

的一片討伐之聲，做為一位時代青年和有民族使命感的藝術家，李可染也不能不受到社會政治和時尚思潮的影響，甚至左右。因此，他在「文革」前對「四王」、董其昌的批評與否定，正是打著那個時代的烙印，就他個人說，自然也是在主動與被動之間的吧！

　　依萬青力的看法，「倪貽德是對李可染一生影響最大的人物之一」[1]，但遺憾的是萬先生未多作闡述。倪貽德（1901～1970），杭州人，李可染求學上海美專時的老師之一，決瀾社的重要領導者。他是較早向國內介紹歐洲現代藝術的人。後來抗戰爆發，李可染又與他在「三廳」共過事。再後來，又同執教於重慶國立藝專，曾與林風眠、丁衍庸、關良、趙無極等舉辦過六人聯展（1945）。倪貽德在《現代繪畫的精神論》中說：「現代的繪畫，最先是從精神的反省出發的。」[2]又在《決瀾社宣言》中宣稱：「我們厭惡一切舊的形式、舊的色彩，厭惡一切平凡的低級的技巧。我們要用新的技法來表現新時代的精神。」[3]李可染雖然後來未再參加任何社團性組織，更不是「決瀾社」成員，但結合他的創新作品和論藝觀點來看，確實有不少倪氏的影響，或者說觀念上有所相通。因此，我認為萬青力的意見頗有道理。比如，在當時藝專教師中，倪貽德畫速寫最多，也最好，而李可染後來之非常重視寫生，畫深入刻畫的寫生稿，幾成現代畫家之最，是不是也有倪氏的啟示作用呢？這都是有待進一步研究的課題。

　　除了倪貽德，同時的畫家關良也是李可染交往較密的同道，互相也是有影響的。由於類似這樣的影響較多，也就無法一一道及了。不過在李可染的前期藝術生涯中，我們不能

註1.萬青力：《李可染評傳》，75頁，台北，雄獅圖書公司，1995。

註2.《倪貽德美術論集》，1頁，杭州，浙江美術學院出版社，1993。

註3.萬青力：《李可染評傳》，44頁，台北，雄獅圖書公司，1995。

不提到法籍教授克羅多的影響。

　　1929年李可染二十二歲，考取了西湖國立藝術院的油畫研究生。他是初中程度，本無資格報考，是在新識好友張眺的幫助下，受到校長林風眠「破例」錄取的。林風眠與當年的錢食芝一樣，慧眼識才，發現了這位勤奮的學子。這一發現，今日看來，是多麼具有歷史意義！安德·克羅多是李可染的指導教授，他是法國後期印象派傳統畫家，畫風粗獷，李可染的素描和油畫深受他的影響。李可染抗日時期所畫的大型宣傳畫也具有粗獷豪放的風格，除了克羅多的風格影響外，似乎還有珂勒惠支版畫以及德國表現主義畫風的影響。李可染的個性氣質很內向，這反映在他當年學油畫時已不喜歡鮮艷的顏色。他求學杭州藝專時愛用黑色作畫，曾受克羅多批評，但是後來克羅多改變了看法，不再打算用這種科學色彩原理束縛李可染，對他說：「上次見你用黑顏色而批評你，我是不對的。後來我想你是東方人，東方繪畫的基調就是黑色的，怎麼能不讓你用黑色呢？你以後照樣用好了。」① 從此看出，一個藝術家的先天之性與後天之習相結合，便是一個藝術家風格的整體由來。若不是遇到開明通達的老師，先天之性往往會被扭曲壓抑，以至扼殺。而李可染當年恰巧遇到克羅多這樣的明達之師，能夠因材施教，發揮了李可

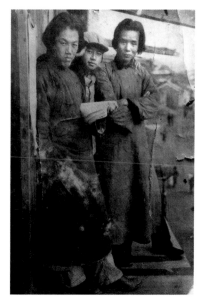

青年時代
李可染（右一）
與好友張眺在
杭州合影

註1.萬青力：《李可染評傳》，80頁，台北，雄獅圖書公司，1995。

染個人的先天心性，又結合了中國傳統的藝術特徵，因此，因其勢而利導之，培養了李可染的一種獨到的審美觀。某種意義上，克羅多的這種「授漁」而不是只「授魚」的教育，對於造就李可染是十分重要的一個契機。當然，在李可染後來有所成就的牧牛人物與山水畫中，這種尚黑──太陰性質的特徵十分突出，不能不說是這種早期種子的後開之果。同時，其山水對西畫光色的借鑑，對西畫造型、素描感的重視，對畫面整體結構的強調，對山光水色的印象派式的表現，似乎都或多或少有所流露。而這些因素的源頭，或潛移默化了不少克羅多、林風眠等老師的影響。這個時期的短暫學習與師承，在成就李可染藝術中，是一個重要的因素和不可或缺的過程。他的融合中西，落腳點即在於利用西方印象派、後印象派和表現主義畫風與觀察表現方法化用於中國傳統方法中，而這一落腳點的出發點，直可視爲由杭州藝專從師於克羅多、林風眠時期起。

風景　水彩

林風眠(1900～1990)是現代中國美術的奠基人之一。林風眠的藝術對於李可染的藝術形成有著不容忽略的作用。李可染1929年到杭州，一下子愛上了風景畫，他當時畫了不少水彩寫生。

他當時欽佩、感戴林風眠校長的人品畫品，畫風上也深受林風眠推崇的西方印象、野獸、表現主義畫風影響。林風眠宏闊開放的藝術視野，也對年輕的李可染藝術觀有著深切的影響。林風眠實行蔡元培的調合東西文化的主張，他本人的藝術也是融匯中西於一體的表現，這些都在後來的李可染藝術觀念、藝術實踐上可以得到印證。

林風眠的山水畫近似於西洋風景畫，但其意蘊頗有中國文人山水的風味。那濃重的筆調、結實的結構、斑斕的色韻、幽邃的意境、靜謐的氣息、渾然的整體感，似不難從李可染的山水「史詩」中閱讀得到，從李可染的山水交響樂中傾聽得到。這至少表明，兩人的內在心理的某種通似與默契。而做為學生輩人李可染顯然受到過來自林氏藝

風景　水彩

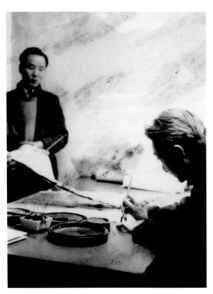

四〇年代末李可染
看徐悲鴻作畫

術的直接影響與間接啓示。

徐悲鴻(1895～1953)是李可染的藝術和事業上的知音。李可染1944年在重慶舉辦水墨畫展，老舍撰文推介，而徐悲鴻作序稱譽「獨標新韻」、「奇趣洋溢，不可一世」、「假以時日，其成就誠未可限量」，並以徐渭相比評，可謂見重有加。1946年，李可染接受了徐悲鴻的聘請到北平任教。他對於選擇應聘北平藝專有明確的自白，說是北平的故宮藏畫和這個文化古城以及齊白石、黃賓虹兩位大畫家吸引了他。這年年底，徐悲鴻將李可染引薦給齊白石，這又是一件善舉。在李可染成長的前夜，徐悲鴻一次次地成全了他，爲他創造新中國畫做了一些輔助性工作。不僅如此，徐悲鴻的現實主義藝術觀、關心國家與民族的危亡意識、振興中國繪畫傳統，創造新興藝術的理想等等，都與李可染同調。我覺得在二十世紀的畫史上，沒有一個畫家像李可染這樣具有特殊性。他是無門無派又轉益多師。在四、五〇年代，李可染與徐悲鴻關係密切，在民族藝術的共同事業上，他們是知音或同調，至少他們的藝術觀可以溝通；他也曾經是二、三〇年代的林風眠的追隨者；而他在四、五〇年代又師從齊、黃，那麼就又是齊門、黃門中人了。李可染的心目中大體上沒有門戶之見，他是力圖融古今中西於一爐的。他有康有爲、劉海粟一派的改良思想，也有蔡元培、林風眠、徐悲鴻一派的折衷調合思想，也不乏齊白石、黃賓虹、潘天壽、傅抱石一派的傳統信念（此處之「派」非明確組織概念，實觀念思想同路概念）。因此，強把李可染拉入任何一種立場或學派似都嫌勉強。

李可染五六○年代後是自成一派——他自稱「苦學派」，人稱「寫生派」，實質上就藝術表現而論，他是真正的「打通派」——他的藝術有中國之「體」又有西方之「用」，但反過來也有西方的「體」和中國的「用」（限於篇幅，不能評論）。他是「古為今用，洋為中用」、「借古以開今」和「借洋以興中」的一個典型。他的藝術，既「通」且「化」，既古且今，不古不今，既土又洋，不土不洋，這正是李可染之存在的意義。

不過，若從重視現實和重視寫實的立場認為李可染大體上認同了徐悲鴻學派似無不可；但是李可染晚年對此一學派的觀念又有一定程度的反省。我以為這與他晚年的藝術自省有關（可參看其晚年論藝）。四、五○年代他對文人末流繪畫以及「四王」繪畫、董其昌繪畫的批評皆不無那個時代的特點和徐悲鴻觀點的間接影響，這似乎也是李可染與林風眠、徐悲鴻等旨在革新中國畫的共同之處。但今日視之，李可染顯然比他們兩位更冷靜、更客觀、更深入地研究了傳統藝術。

至於齊白石（1863～1957）和黃賓虹（1865～1955）兩位大師對李可染的影響盡人皆知。李可染當年欲師事二人的主要動機是為了回歸傳統和深化筆墨。事實上，他也大體上實現了這一願望。李可染從齊白石那裡主要是學習繼承了深入觀察生活和研究表現對象這一藝術觀，同時也學習了白石老人大膽、肯定、凝重、潑辣的筆法風格，對於齊白石繪畫的意境、情趣也多所借鑑。李可染正是透過齊白石、黃賓虹而上參吳昌碩、趙之謙等金石畫派的篆籀之氣息的[1]。而在黃賓虹那裡，李可染取鑑的正是墨法以及

註1.梅墨生：〈論齊門「二李」〉，載《精神的逍遙——梅墨生美術論評集》，合肥，安徽美術出版社，1998。

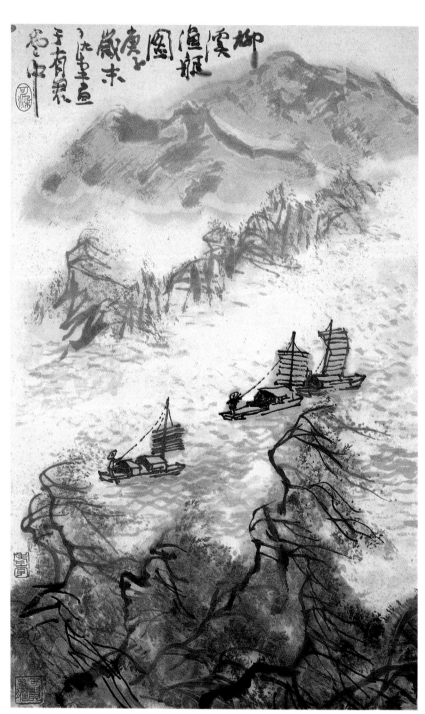

柳溪漁艇圖　1960年　68.8×42.2cm

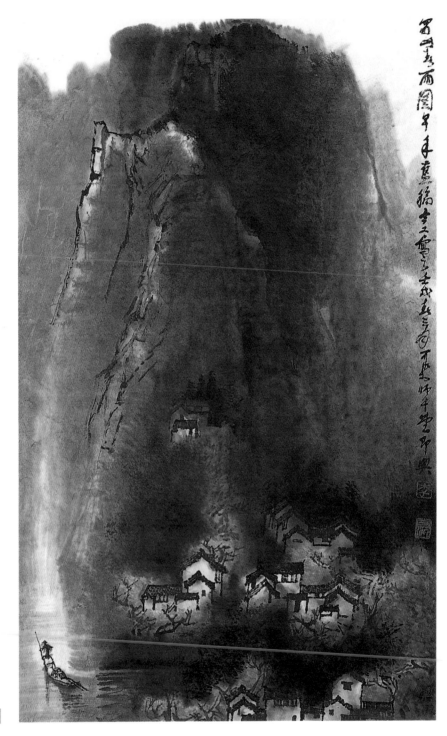

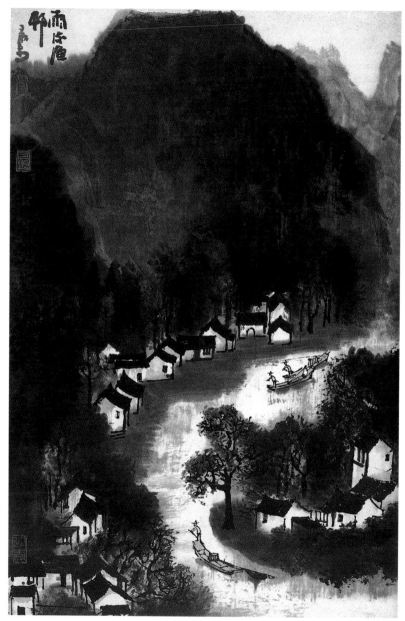

蜀山春雨圖
1982年
81.4×50cm
（左頁圖）

雨後漁村
1960年
56×46cm

山水的氣勢意蘊。黃賓虹山水的「渾厚華滋」之民族文化美

感精神，對於李可染山水畫境界的開啓與影響之功自不言而

明。而且李可染是一位真正的善學者，他既有正面的直接學

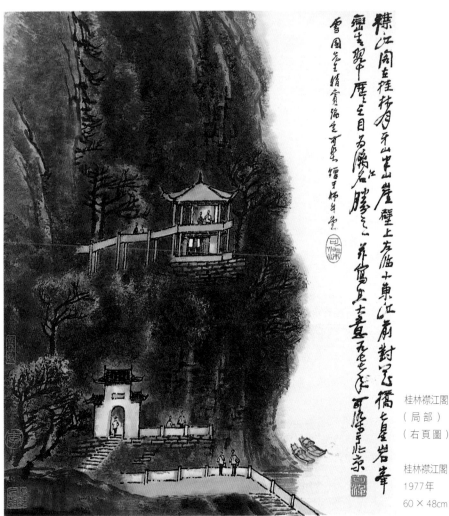

桂林襟江閣
（局部）
（右頁圖）

桂林襟江閣
1977年
60 × 48cm

習取法，也有反用合道的間接消化吸收。此非三言兩語可
道盡的，善悟者不難從中發現消息。李可染正是透過黃賓
虹上溯襲賢以至宋、元山水傳統的。黃賓虹山水布「虛」
說「理」，李可染山水則寫「實」造「境」。李可染在「真
境逼而神境生」方面獨步古今。

山村飛瀑　1974年　69.3×46.8cm

石濤說：「寄興於筆墨，假道於山川。」「李家山」正是運用強烈的個性化筆墨，寫自家之山水，言李可染所悟之「道」的六〇年代初，七〇年代初分別為「李家山」的兩大創作高峰期，「黑墨團中天地寬」，需要黑墨團中，使「天地寬」的本事。李可染師法乃師黃賓虹，此畫用盡種種墨法，舉凡積墨、宿墨、破墨、潑墨、滲墨、焦墨之法皆打成一片，因而意境深厚而筆墨蒼潤，實得「乾裂秋風、潤含春雨」之旨趣。「墨為黑色，故呼之為黑墨，用之得當，變墨為亮，可稱之為〝亮墨〞。」(黃賓虹語)觀李可染此畫，誠當之無愧者。

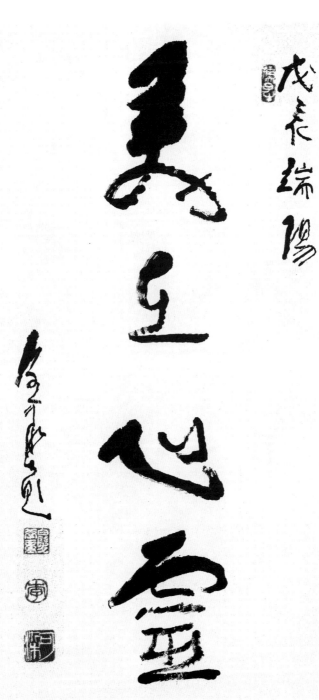

美在心靈
書法
1988 年
69.2 × 37.2cm

黃海煙霞　1962年　68×46.3cm

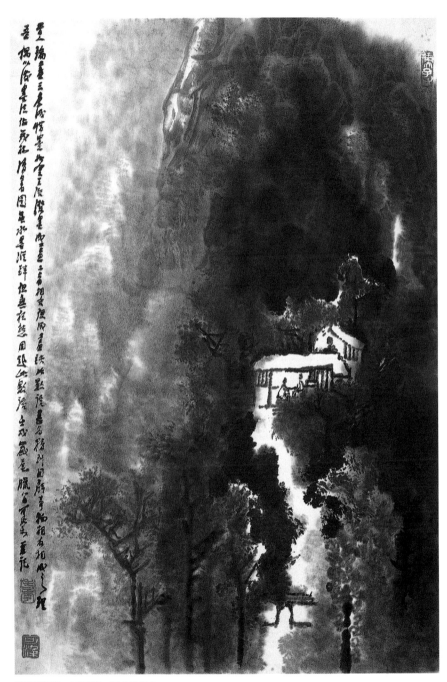

茂林清暑圖 1982年 68.7×45.6cm

人品與畫境

「中國繪畫乃中國文化之花。」[1] 林語堂這句話一下子把中國畫的底蘊托了出來。用「文化之花」來形容中國畫不僅準確，而且美妙。中華文化傳統歷來提倡「文以載道」，也就是說，一切文化的表現形式無不以能體現人文思想的理想為理想。古人說：「畫者，文之極也。」正與林語堂所說如出一轍。這從另一角度表明，沒有真正深刻地理解中華文化的深層意蘊，也就不可能在中國繪畫領域有所創造和建樹。李可染之可貴，即在於他能夠從審美表現的視角，精要地理解並高度地把握中國文化的傳統與現代精神。

閒來拉一曲

說到底，畫品與人格密切相關。只不過此處的人格主要是一種藝術家的文化人格，它包含人的道德倫理思想，但卻是透過了形式美感來表達。

李可染畢其一生獻身於他摯愛的繪畫藝術，正如前面所說，他的思想情感凝結著整個民族、東方文

 註1.《林語堂論中國繪畫》，刊《朵云》，1989(1)。

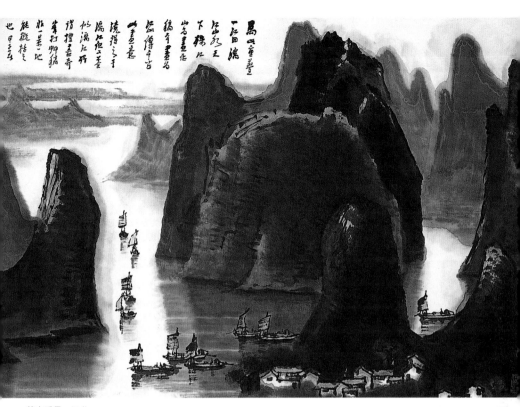

萬山重疊一江曲
1984年
53.5 × 82cm

化、社會歷史與一個時代的種種因素。因而我們說，他的
繪畫是東方的，首先是因為他這個人是東方的、民族的，
也是時代的。他的藝術是發展中的創造、創造中的發展，
既屬於二十世紀、又不僅屬於二十世紀。造就李可染藝術
的一個要素即是他具有的個性文化人格，而這文化人格的
特質即是——澄明。

　　體現李可染人格的「澄明」的事例實在太多，也有不少
都已見諸各種文章。比如，他對中國和民族深摯的愛，他
對傳統文化和外來文化明智的清醒態度，他對生命的禮讚
和對崇高之美的執著追求……，足以證明他的正直、智
慧、堅定、磊落、剛毅、深沉、溫厚的品德之令人敬重。
筆者知道，李可染人格的健全不僅在這些莊重處發現，還

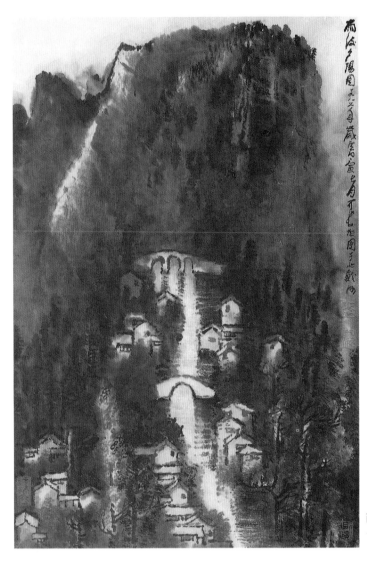

雨後夕陽
1986年

可在一些輕鬆處發現，一些平平常常的枝末細節似乎從另一面充實著一個令人覺得可以親近的李可染。而這些細小處，甚至更見一代大師人格澄明的光輝。

李可染是一位嚴肅的人，嚴肅得有時十分認真。記得有一年的暑期，我到北戴河專家療養院去看望他，由於當時我的小孩生病無人看顧，為了托人臨時照顧孩子而比預定時間

晚了大約十多分鐘。一見面，先生拄著手杖站在房間正中，第一句話是：「我已經等了你十分鐘。」此刻，我既覺對不起先生，又不好分辯什麼，一時很尷尬。待我做了說明後，先生釋然了，但馬上說，既是孩子生病了就不必來了。經過這件小事，我深深知道了李可染為人做事的嚴肅認真，一絲不苟。這不正與他的藝術作風相一致嗎？李可染論畫曾說：「經營位置，要講究寸畫寸金。」他的畫，構圖嚴謹，結構茂密，極善於用「實中虛」，滿而不塞，充充實實，畫面組織得異常縝密團結；用筆運墨也是沉著厚實，處處「留」、處處「緊」，但卻能不僵滯、不平板，這些都是李可染的高明處，非常人可及。如果沒有他為人的仔細嚴謹，於細微處用功，又豈能有李可染藝術的整體風格的精妙與博大？

　　李可染是一位藝術哲人，這表現在他充滿辯證法思想光輝的藝術主張與理論上，也表現在他自身的成功創作實踐上。李可染對民族的文化一往情深，但他是二十世紀中國畫家中最理智、最清醒，最明睿者之一。他對事物的認識，總能從直覺到理性、由思辨到感知，反覆求索，洞見幽微，用一句古話講叫「提要鉤玄」。他在藝術上，無論從認識論還是從方法論角度看，都講究一個辯證法，講究一個恰到好處。對於藝術問題中的古與今、洋與中、人與我、新與舊、承與革、守與變等等，他都具有自己的真知灼見，絕不隨波逐流，理智而富於激情，敏感而又深沉執著。李可染的悟性極高，天分過人，這在他少時即有所顯露。1920 年夏，他只有十三歲，剛上小學四年級。有一次到徐州快哉亭附近城牆上去玩耍，意外地看到幾位老人在那裡作畫。他看得驚呆了，為他們神奇的畫筆所迷戀，以至於天天早晨都跑到那裡去看，有一次被雨淋濕而不覺。

後來便主動老人們研墨、拉紙、打水、掃地，自己也偷偷地練習學畫。終於，老師們認可了他，名宿錢食芝還收下了這個徒弟。用「大天才而下大笨功夫」來比擬李可染，實在恰當不過了。如果不是有一種哲人式的智慧，又下了「困而知之」、「實者慧」那樣的笨功夫，是不可能有藝術歷史上的李可染豐碑的。他的不同時期的印文，最能形象地反映出他的藝術追求所在；而在我們看來，那些印文正是藝術哲語、人生箴言。因而，凡與先生有緣交往的人，都會被他的求藝的眞誠所感動，也會被他的悟藝的智慧所感染；當然，也會難以忘懷老人的莊重嚴肅與認眞仔細。李可染的可貴之處在於，大聰明人卻自認爲是笨人因而勤奮用功，這種明哲之見，對於肩負歷史使命的他而言，並非是無足輕重的。如前所述，李可染的藝術道路就如他的人生道路一樣，經常是坎坎坷坷的，危難中時見峰回路轉，於危勢之中他常能獨立不倚，於「墨海中立定精神」；另一面，其睿智還表現在他對於中國畫藝術歷史的深刻了解與命運瞻望上，也是警言不凡的。當其晚年，國畫「窮途末路」論挾著一種濃郁的文化西化情緒與藝術的所謂「現代化」風尚而來，李可染卻不驚不怒，精闢地預言「東方既白」，指出：「認爲中國藝術只有按西方現代派藝術的路子走，才算是進入了世界水準，這當然是錯誤的。」「中國有很偉大的藝術、藝術家。」「外國人對自然的觀察往往限於視野範圍之內，對於中國人體察自然的特殊方式，對於中國畫的內美不易理解。」[1]如今，中國畫雖然好像還存在著一個與世界上的所謂國際現代化藝術「接軌」的問題，但是，對於世界而言，中國畫藝術的特殊魅

　　註1.《李可染論藝術》，190～191頁，北京，人民美術出版社，1990。

力在一些有識之士眼中並非明日黃花，想必是不爭的事實。多種渠道的向海外推介中國藝術的努力，已經也正在收到令人自信的效果。當然，我們不能僅從藝術的商業價值來妄自菲薄。中國藝術的「內美」需要高品味的賞鑑才能理解。李可染堅定地捍衛中國的藝術傳統，除了他深厚的文化積澱外，顯然還有他做為一個藝術家所持真誠的宗教般品格的原因。我相信，李可染藝術以及諸多中國畫大家的藝術不是世界美術史上的暗點，而是輝光四射的高光。

李可染的人格中也有輕鬆、幽默，甚至天真、單純的一面。有一次李可染先生留筆者吃便飯，我看出他的誠意，也就未敢推辭。吃飯時，他因手抖而夾不住炸花生米，我給他用湯勺盛了一些，同時告訴他，心臟不好，血壓高的人似乎不宜多吃這個。他一邊連連往口中送花生米，一邊用一種奇異且閃亮的目光望著我說：「我饞，我愛吃它，那就是吃，管不了那麼多了……」。我當時還看到了他面部肌肉的抽動，帶著一種「淘氣的」孩童般頑皮的表情。我多年來不能忘懷那面容那眼神，我彷彿看到了一顆執拗而坦徹如水晶般哲人的童心與頑皮的天性！那一刻，我覺到了一種人性深深的、細微的溫情與調諧；我感受到了一種「澄明」的人格，莊重嚴肅之外的另一種真實的美。由此，去看他畫〈鐵拐李〉的題辭「鐵拐李，把眼擠 ，你

與孫女李曦在一起

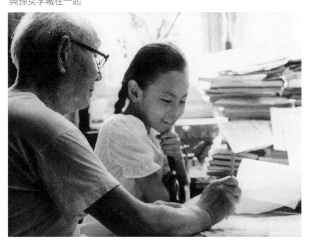

哄我，我哄你」時，我們就會感覺到一種發自內心的幽默；看到〈午睏圖〉上那憨態小憩的老人時，也就會體會到一種人性純粹的美；同樣，也不難從〈笑和尚圖〉中把玩到一種豁達的人生意境；還有，〈三酸圖〉的「酸」，〈犟牛圖〉的「犟」，等等。沒有對生命的深刻感悟與純淨昇華，想畫出如上的畫來是絕對不可能的。對於人生、社會、藝術、文化、傳統、意境與技術、東方與西方……李可染都能以高度的智慧去洞見其本質與規律。因此說，他是真正擁有了思想的哲人式藝術家。

有意味的是，李可染人格的「澄明」體現在他的山水畫上，卻是「滿、黑、實、厚」的風貌──近於極端化「黑亮」的美。舉凡世上的大藝術家「哀亦過人，樂亦過人」，李可染亦不例外。他是從實質上開拓了現代山水畫語境與意境的少數人之一。其山水形象的雄渾剛健、靜穆黑幽恰是他澄明高華的人格力量的一種反語。所謂「黑入太陰、白摧朽骨」，體現的是一種崇高而悲壯的民族精神之美。對於

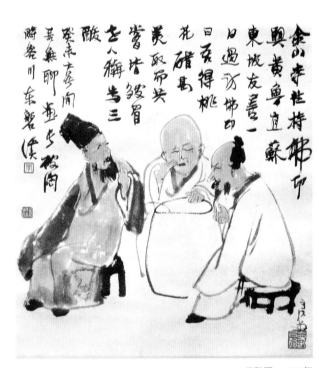

三酸圖　1943年

西洋畫法「逆光」的適度運用，對於山川大物晨昏時令的朦朧模糊美的偏愛，對於古典繪畫傳統中筆墨語言強度較高如范寬、李唐、石濤、八大、石溪、龔賢、黃賓虹一類繪畫的師法，對於個性藝術感受和自我內在性格的高度尊重等等，綜合

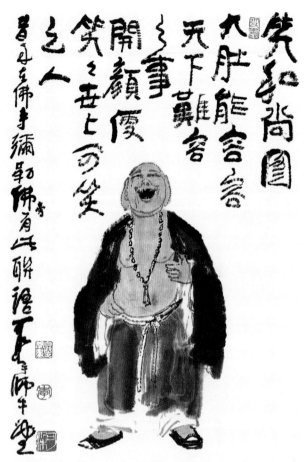

笑和尚圖
1983年
68.8 × 45.8cm

造就了「李家山」的山骨水魂。「詩意大概是一種高級的
和特別的度量。」(海德格爾語)李可染的詩意是通過山水形
象的「黑亮」來「建立一世界」的,他是首先傾聽到了大
自然之內在心音的畫中詩哲,他為此想用他的「黑亮」式
的語言讓我們與他一樣去傾聽,去走向自然深處,其實是
走向一個他審美理想精神澄明的世界。為此,每一個讀懂
了李家山水的觀眾,一定會在眼目的一陣眩黑不辨之後,
驚喜地發現一個可以使人「詩意地居住」(海德格爾語)的美
的真實所在。

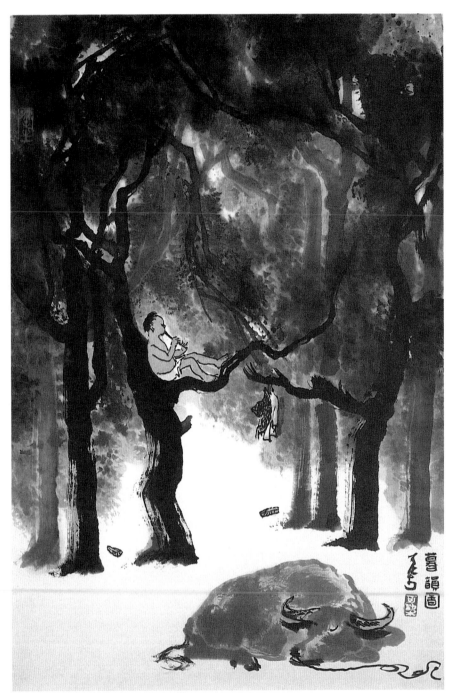

暮韻圖　1965年　70×46cm　水墨畫

二　藝術評論

時代・使命・自我

　　李可染藝術的輝光不只在波瀾壯闊的二十世紀耀眼奪目，在整個中華文化特別是美術歷史的史冊上，也同樣是璀璨絢麗的。

　　李可染的人生和藝術幾乎與大半個二十世紀的社會風雲相吐納。其藝術生命的每一次搏動都與民族、時代的整體命運感召相關聯，同時又體現出熱烈深沉而執著的李可染性格。李可染的一生，是「愛國者」與「藝術家」渾融如一的一生。沒有他對國家和民族文化的無比赤誠，沒有他對藝術的神聖使命感，都無從產生我們今天所看到的李可染！

　　他從國家與民族存亡的生死關頭而來，也從中西文化的激烈交匯衝撞、民族文化漸趨僵化又將被虛無主義論所吞噬的人文背景而來。他的畢生藝術追求，從沒有離開過民族精神的美學表達這一中心。堅定的民族文化信仰與開放的文化心態，加之融匯中西的藝術胸襟，構成了李可染藝術的魂魄。儘管在他具體的人生經歷中，每個時期都有所不同，但他矢志於用繪畫藝術體現中華文化的最高精神這一主旨從無改變，這一脈絡，貫串於他在杭州藝專讀研究生時參與「一八藝社」的進步活動與1989年生命終結前的「最後一課」① 再次提出「東方既白」觀點之中。前後

註1.《李可染論藝術》，189頁，北京，人民美術出版社，1990。

東方既白
書法
1989年
103.2×34.2cm

逾六十年光陰，李可染孜孜、頑強不懈地追逐著自己的理想，最終以無可置疑的事實—李家山水風格標識了屬於新時代的民族繪畫一面光輝旗幟。

李可染藝術的出現，不僅在中國美術史上具有不可替代的歷史價值，就是置諸世界美術史上也不失其存在的特殊意義。

做爲自覺的藝術家，如果從1929年李可染就讀於杭州藝專算起，他的後六十年生涯，都與民族藝術的境遇同呼吸共命運了。只不過從形式上看，李可染從1929年到1942年期間主要是學習素描和油畫以及從事宣傳畫、版畫創作而已。這段投身抗日救亡運動和對於西畫的學習研究一方面強化了李可染深層心理對於中國傳統文化的熱愛之情，一方面爲他後來的國畫創新奠定了必不可少的藝術基礎。

李可染投身藝術的年代，正是民族矛盾、國家存亡、社會動盪、傳統文化價值失落、西方文化大量滲透與衝撞、整個社會吶喊著「爲人生而藝術」的時代。面臨這種「大憂患」，藝術家們的人生與藝術選擇自然截然不同。李可染毅然加入了「爲人生而藝術」的行列。如果說抗戰勝利以前李可染傾向於「爲人生而藝術」的話，那麼抗戰以

後的李可染就是傾向於「為藝術而人生」了。這種改變，當然有著複雜深刻的外在的社會因素左右，也不能排除畫家主動自覺的內在選擇。應該看到，不管外在表現有什麼樣的不同，有一點必須肯定，那就是：李可染始終是一位堅定的愛國者、堅定的民族文化的捍衛者。只是在他不惑之年以後，他更加自覺了自己的藝術家使命，而把發展和創造屬於新時代的山水、人物畫藝術做為最高的人生理想。這一轉變，從形式上看是李可染要「為藝術而藝術」了，其實不然，李可染是清醒地意識到了個人的歷史使命，他不過是要在重振民族文化精神中具體地、真實地、生動形象地表達他愛國家愛民族的深摯情感罷了。他的這一思想情結終生未泯，甚至至老彌堅。自 1840 年的鴉片戰爭開始，西方資本主義勢力如洪水猛獸般沖入中國，在政治、經濟、文化各領域都出現了大危機。雖然中國傳統文化當其時在內部也走向了衰退和萎靡，更重要的是在外部的強烈衝擊下，幾乎動搖了民族傳統的根本基礎。民族危機帶來了文化危機，文化危機帶來了藝術危機。傳統文化的良與莠大有一齊被掃之勢。「五四」以後，西方民主與科學的思想占有人心，一場實質上的東西文化衝突席捲了中國。美術界，激進的革命家陳獨秀和學者呂澂首先把矛頭指向了傳統繪畫的「四王」，喊出了「美術革命」的口號。而此前康有為已在《萬木草堂藏畫目》中提出：「中國近世之畫，衰敗極矣！」同時，蔡元培在《以美育代宗教說》中同樣把復古主義視為主要的敵人。文學界的魯迅等人也對陳陳相因的國畫予以針砭，美術家徐悲鴻、劉海粟、林風眠等各自以不同的方式表述著改良或者融合思想。儘管有金城、梅光迪、陳師曾等「保守派」對傳統繪畫進行著辯護，但是，畢竟也不能為國畫的時弊護短，更

不能抵擋住這種強大的文化衝擊。一時間，民族的苦難不容置疑地造成了傳統文化的危機。中國美術界的主流很快奔向了西方寫實主義。可惜的是，文化反思爲時不久，整個國家與民族很快又投身於血與火的救亡圖存中去；那麼，文化問題只能暫且讓位了。

這樣，少時在家鄉和上海接受了民間文化和傳統文化浸染、青年時期在杭州接受了新文化思想的李可染便義不容辭地踏上了社會大列車。如果1931年的李可染不是因「一八藝社」活動被迫離校返鄉，而是在林風眠、克羅多支持下留校任教甚至赴法留學，其結果就會是另外的樣子了。

因此，是時代造就了李可染，也是李可染擁抱了時代。這是一種運命。之所以如此認爲，正是因爲李可染經歷了這樣的社會與文化變革，才從根本上爲其日後的國畫探索革新特別是形成其自我藝術思想體系作了歷史鋪墊。大概這也是先後從西湖國立藝專走出來的李可染與趙無極藝術異同的一個重要原因。抗戰時期的李可染，把滿腔仇恨一懷憂患化爲那些巨大到逾丈的百餘幅宣傳畫上。那是他在那個歷

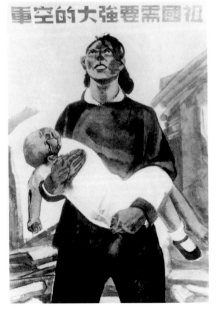

祖國需要
強大的空軍

史時期的使命。社會需要與個人選擇很一致。

　　在重慶這個抗日大後方，李可染逐漸邁開了新的藝術生命步伐，當然，也可以視爲是他對童年文化情結的復歸。事實上，其一生求索都緊緊維繫於此。

　　李可染雖然在二、三〇年代的東西文化論戰和「美術革命」中不是主要參與者，其時他還主要是在學藝過程和從事抗日宣傳畫創作；但是，他的重視傳統而不滿於繪畫界的因襲摹古，他的重視創新主張吸取西畫之長而堅守民族性格，他的重視深入自然與親近現實生活而不是自然主義地寫實等藝術觀念，應該說都是萌動於這一時期的。其中也可以明顯地體會出魯迅、蔡元培、林風眠、徐悲鴻、倪貽德等前輩師友的直接與間接影響。

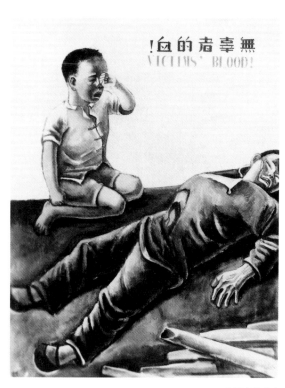

無辜者的血！

　　李可染國畫創新的準備與累積階段很漫長。雖然他的山水畫成就是在五〇年代中期以後突現的，但是，不妨認爲此前的歲月都是他思考與抉擇的階段。可見，1946年他同時接到杭州和北平兩份聘書後毅然北上的決定並不是偶然的。

寫生觀念對於形成「李家山」具有特殊價值，但他的寫生觀念集中體現了傳統思維與西方手段的高度結合。一般而言，李可染的藝術觀接近於林風眠的「調合中西」論；但在強調藝術對社會教化功能方面顯然有魯迅的思想影響；在重視藝術對現實生活及其表現對象的尊重與眞實反映方面又有明顯的徐悲鴻影響；而在表達美學理想的理想主義與浪漫主義的終極追求中也不難透視到蔡元培、郭沫若等人的影子；至於對「意境」的無比推重，令人與王國維相聯繫；而在反映樸素生活情感和具體的強調筆墨語言的形式美方面的主張則直接來自於齊白石、黃賓虹等人，這些都是不言而喻的。不妨認爲，李可染思想正是善於汲取上述諸家思想精華而又予以獨特思悟才得以產生的。他的兼收博採與非凡的容納素質，通過漫長的探索階段而終在 1954 年凝練成他的八字箴言：「可貴者膽，所要者魂。」

　　然而，種種原因造成的民族精神的動搖與文化傳統的失落，表現在美術界，即是五〇年代的國畫危機論──一種民族虛無主義的思潮再度氾濫。李可染的一生始終在與這種思想在作直接的較量，不過，他多數情形不是利用語言文字爲工具的理論鬥爭，而是身體力行、堅忍不拔地用自己的藝術實踐講話。在他生命的暮年，他又一度與這一思潮相對壘。而在他的少年與青年的求學從藝時代，他便曾與面臨過這一重大藝術與文化命題的交鋒。如果說早年的李可染尙沒有足夠的力量和鮮明的觀念讓他表態，那麼晚年的李可染就不同了，在近七十年的藝術生涯與矢志藝術革命的非常閱歷之後，他的結論是：「絕不能站在西方人的立場看中國畫，而應該站在東方人的立場看中國畫。」

「理解中國畫是很難的，中國人講畫理的內涵，要真正理解更難」① 「東方藝術在世界藝術中是一派，其中就有東方的個性。」「中國畫中確有非常寶貴的精神。」② 「離開客觀，離開傳統，什麼也創造不出來。」③

顯然，晚年李可染的思想直接聯繫著四、五○年代的李可染觀念。在這時期，他的言論並不多，他主要是在用沉默的態度和堅定的實踐作無聲的抗爭。他一再強調：「一個畫家要堅持現實主義的正確道路，就要認真學兩本書：一本是大自然和社會……第二是精讀傳統這本書。」④他在1959年寫的〈山水畫的意境〉一文中反駁對國畫的批評時舉例說到：「中國畫不強調『光』，這並非不科學，而是注重表現長期觀察的結果。拿畫松樹來說，以中國畫家看來，如沒有特殊的時間要求（如朝霞暮靄等），早晨八點鐘或中午十二點，都不是重要的。重要的是表現松樹的精神實質。」

在李可染一生的藝術思想中，貫串如一的核心是他的現實主義主張和反對保守主義的宗旨。他與徐悲鴻、林風眠一樣是一位努力於在創作實踐上勇於探索融合中西藝術的人。

無庸置疑，李可染為自己選擇的是一條艱難的開創者之路。幾次複雜的時代背景與其藝術轉折點的際會，一步步使他抉擇了中體西用、中魂西面式的藝術表現。

他是深解傳統精神並善於借鑒外來營養的傑出畫家，

註1.《李可染論藝術》，199～192頁，北京，人民美術出版社，1990。
註2.《李可染論藝術》，187～188頁，北京，人民美術出版社，1990。
註3.《李可染論藝術》，186頁，北京，人民美術出版社，1990。
註4. 李可染：《生活・傳統、修養》，《美術》，186頁，1980(5)。

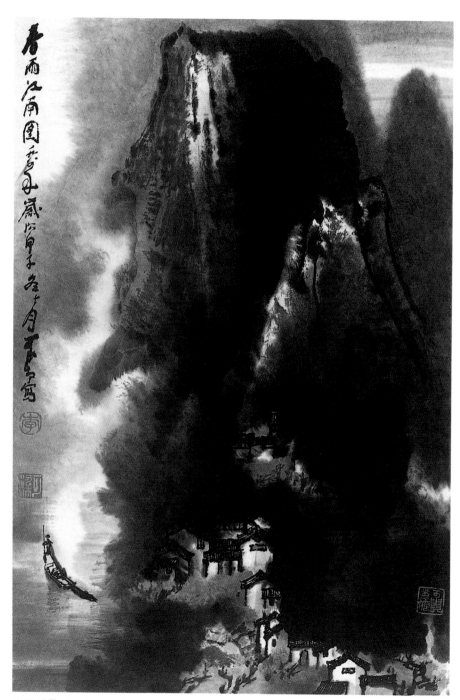

春雨江南圖　1984年　68.5×45.8cm

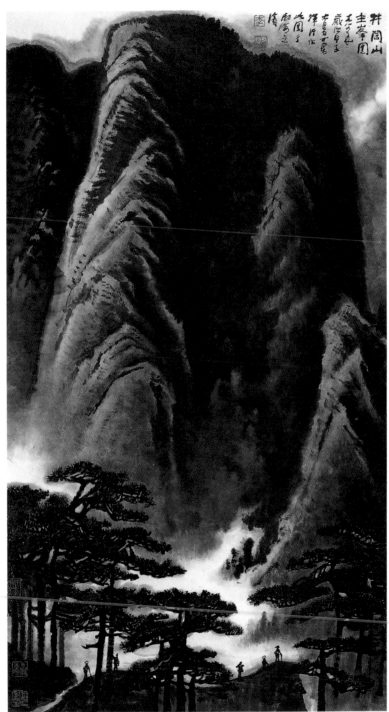

井岡山主峰圖
1984年
122.5×68cm

辯證法的運用成為他藝術思想的一大特色。他在中國畫備遭攻擊和冷落的四、五〇年代既沒有退居於復古和保守主義的營壘中去，也沒有投奔於西方藝術和自然主義與簡單的寫實主義的窠臼中去，而是以驚人的毅力與超拔的意志去沉浸於他素來強調的「傳統」與「自然」這兩大本書中去，立志「為祖國河山立傳」。

李可染的藝術成就不僅雄辯地證明了他自己做為傑出藝術家的價值，重要的是，他的自我實現同時成為中國畫繼齊白石、黃賓虹、林風眠、潘天壽、傅抱石等大師之後的再度輝煌。特殊的時代給予了李可染創造與建構的巨大的矛盾困境，但是，李可染卓然地默然地承擔了這一中國繪畫藝術的非凡使命，他為中國畫傳統的發揚光大、為民族品格的山水畫藝術重振賦予了新的時代精神。這一「實現」，贏得了海外的廣泛讚可，尤其是獲得了熱愛傳統文化人士的熱愛——因為「李家山」深刻地表現了中華民族永恆的文化精神。

人物畫與牧牛圖

李可染藝術以人物畫牧牛圖與山水畫雙峰並峙。

1942 年的李可染恰好三十五歲，他居住在重慶金剛坡下一戶農舍內，毗鄰牛棚，由此朝夕與一條大水牛爲伴，可以仔細地觀察它的生活習性、種種情態，從此始用水墨畫牛。

事實上，李可染創作牧牛圖是與他創作水墨人物畫同步的。

自四○年代初李可染提出對傳統「用最大的功力打進去，用最大的勇氣打出來」開始，他主要是在人物和山水兩個領域同時「打進去」的。就山水畫而言，這時期他的作品深獲清代石濤、八大山人旨趣，作有〈早期山水〉、〈松下觀瀑圖〉、〈仿八大山人圖〉、〈幽居圖〉、〈宋人詩意〉等代表作。但是，就其藝術風格的成熟與個性精神的突出性而言，這時期的李可染人物畫卻比之山水畫略勝一籌。應該說，四○年代的李可染人物與牧牛圖已經具有了鮮明的自家特徵和很高的造詣。這些人物畫正是李可染扎實的造型能力與傳統的寫意筆墨的一種巧妙結合。儘管它們的意趣仍傾向於古代文人畫的疏簡灑脫，但是，那種飄逸的筆致以及所傳達的人物神情，實在是生動傳神，躍然紙上，令人難以忘懷。從這一點，不難體會李可染深厚的中西畫功底與他那善於融匯的特殊才能。此時期，他臨摹了唐代大畫家吳道子的〈天王送子圖〉，形神畢肖，可謂傳畫聖之道。此外，他的大量人物畫創作都達到了令人折服的藝術高度，如〈松林清話〉

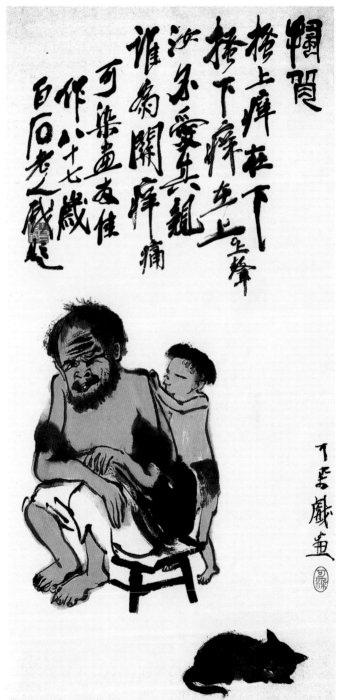

搔背圖
1947年
79.5×38cm

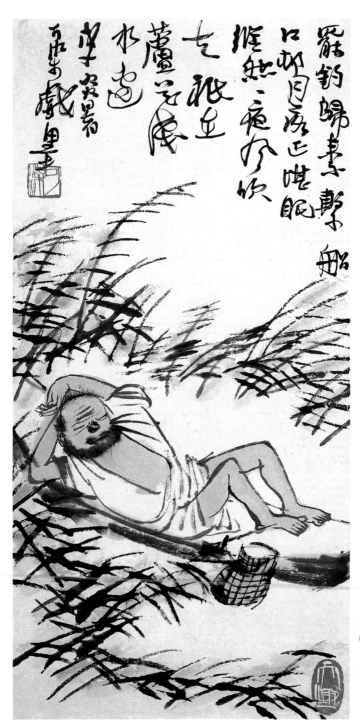

漁夫圖
（局部）（右頁圖）

漁夫圖
1948年
70.1×34.6cm

（1943）、〈玉蜻蜓〉(1943)、〈執扇仕女〉(1943)、〈數聲漁
笛在滄浪〉(1943)、〈三酸圖〉(1943)、〈二老觀梅圖〉
(1944)、〈鐵拐李〉(1945)、〈潯陽琵琶〉(1946)、〈牧牛圖〉
(1947)、〈芭蕉美人〉、〈春社醉歸〉、〈撥阮圖〉、〈水
墨鍾馗〉(1947)、〈午睏圖〉(1948)、〈漁夫圖〉(1948)、〈街
頭賣唱〉(1949)等。

　　雖然李可染在四〇年代初即開始了他後半生屢屢創作的
牧牛圖題材，但是，與他的山水畫藝術一樣，其牧牛圖的

天王送子圖（臨摹）
約1949年
223×31.8cm

最高成就卻是在六○年代開始達到的。自五○年代初期他開始深入大自然寫生，將主要精力投入到山水的研究中去，因而從四○年代末到五○年代末這段時期他沒有留下更多的牧牛圖與人物畫。四○年代間，李可染的人物畫已經引世人矚目了。如周恩來、徐悲鴻、郭沫若、沈鈞儒、田漢、老舍等名人都紛紛讚賞他的人物畫。老舍於1944年12月22日在重慶《掃蕩報》上寫〈看畫〉一文，對李可染人物畫推崇備至：「論畫人物，可染兄的作品恐怕要算國內最偉大的一位了。」「他幾乎沒有一筆不是極大膽的，可是也沒有一筆不是『指揮若定』了的。他的畫已完全是他自己的。」「他要創造出一個醉漢，就創造出一個醉漢──與杜甫一樣可以不朽！」同時，這位文豪很客觀中肯地評論到：「他的山水，我以為，不如人物好。山水，經過多少代的名家苦心創造，到今天恐怕誰也不容易一下子就跳出老圈子去。可染兄很想跳出老圈子去，不論在用筆上，意境上，著色上，構圖上，他都想創造，不事摹仿。」① 顯然，老舍的看法具有代表性，也符合客觀事實；當然，也不失其洞見與預見力。特別是他認為當時的李可染已經「很想跳出老圈子去」、「都想創造，

 註1.孫美蘭：《李可染研究》，262～263頁，南京，江蘇美術出版社，1990。

玉蜻蜓
1943年
65×24cm
四〇年代的李可染書法，獨幅已極少見，從大量的題畫書法看，大都用筆靈活多變，氣韻生動，意趣酣暢，體勢跌宕，與晚年書法的沈重凝練不同。其中不難看出當時他所喜歡的石濤等人的書意影響。

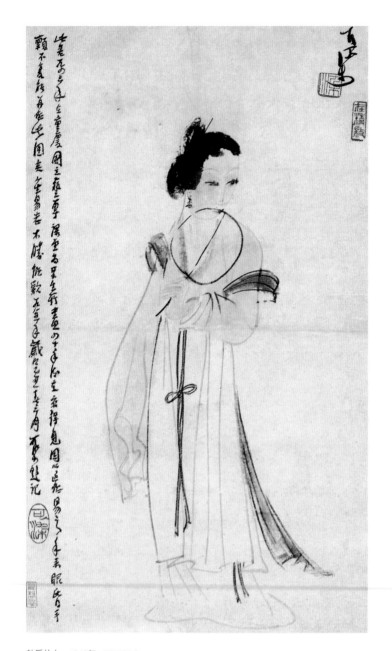

執扇仕女　1943年　52×30.3cm

李可染有紮實的造型功底，早年曾習西畫，三〇年代曾作巨幅抗日宣傳畫，因此，到他四〇年代開始專攻中國畫以後，這些基礎能力發揮著微妙的作用。但他在中國畫創作中，卻十分重視民族化和東方化的精神與形式把握，緊緊抓住傳統繪畫的寫意神韻不放。這幅寫意仕女畫便是一件傳神之作。人物面部的表情與團扇和頭部的關係處理，無不生動優雅而含蓄。

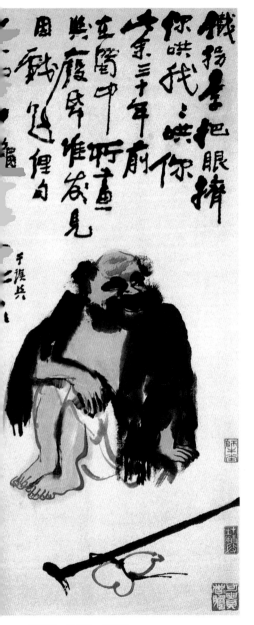

鐵拐李　1945年　82×37cm

不事摹仿」二語，可謂一語中的。

　　在李可染漫長的近七十年求藝歷程中，「一以貫之」的不正是這種創造出新的智勇精神嗎！

　　我想，非常具體地指出李可染早期繪畫的古之出處也是沒有太大必要的。在他眼裡、筆下，一切傳統中的精粹的東西都在吸收攝取之列。所以，我們從他此際的畫作中看出八大的簡練意蘊、石濤的水墨、徐渭的縱橫奇趣、齊白石的幽默傳神等等，都是極其自然的。

　　李可染藝術的真正自覺與獨特標識，準確地講，應該是開始於四○年代初期。

　　〈松林清話〉中高古簡括、筆墨表現的空靈生動；〈玉蜻蜓〉中游絲筆法的優美生動；〈執扇仕女〉中面部描寫的嫻靜韻味；〈鐵拐李〉中筆墨的蒼腴飽滿；〈撥阮圖〉中唐代仕女豐美與構圖的險絕大氣等等，無不令人擊節。尤其是作於1948年的〈午睏圖〉和1949年的〈街頭賣唱〉，更是生動的「神來之筆」。前者的倒「V」字型構圖，清靈的墨韻與游刃有餘的筆致、淡雅的敷色等手段都極為精彩地「寫」出了午睡老者的神情形貌。此作體現出來的「寫實」而富「寫意」，介於「抽象」與「具象」之間的「似與不似」的寫意精神，極為典型地代表了李可染人物風格。我們從中不難體會到從漢代帛畫、畫像磚、晉代

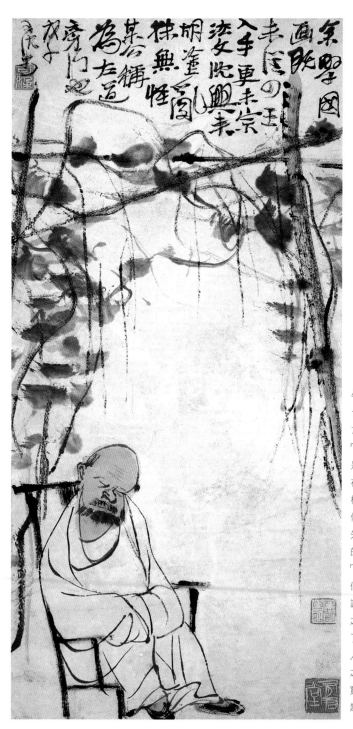

午睡圖

1948年

71.1×34.3cm

「雅」和「逸」幾乎一直是傳統文人繪畫的要旨。但在因襲保守者的手中,這些標誌寫意畫至高準則的優良傳統在本世紀中葉已是極其失落了。連李可染如此雅逸的作品,竟也難免被視為「左道旁門」。從題跋中我們不難體會到畫家的內在反諷。傳統人物畫從晉代顧愷之時就以「傳神」為主張了,畫上午睡的老人簡直令人如聞鼾聲,真是一幅神來之筆的佳構。就是構圖的虛實對比而產生的畫外之意趣,也足以令人激賞。

顧愷之人物畫以至於徐渭人物畫和齊白石人物畫的一脈血統。畫家是從精神實質的深層內蘊與筆墨形式的基本語彙上去學習、借鑑古代與前人傳統的。他不是摹仿和因襲古人，在他的內心深處，是深恥於此的。這從他的大量畫作與言論中可得到證實。為此，李可染一方面要抵擋輕視傳統的民族虛無論的壓力，一方面還要反擊保守與復古觀念的攻訐。他一生的藝術探索，無妨說，始終舉步在不同歷史時期的不同複雜艱難的環境中，因此而昭示的可染精神實在是意義重大。當復古主義與保守主義瀰漫在本世紀中葉的國畫領域時，李可染在〈午睏圖〉上題到：「余學國畫既未從四王入手，更未宗法文沈，興來胡塗亂抹，無怪某公稱為左道旁門也。」顯然，李可染有明顯的自嘲意味，然而進一步理解，又不難感到這種自認無所「宗法」的「胡塗亂抹」與「左道旁門」正是先生的堅定自信與反嘲。李可染的題辭說明，他對於那些缺乏創造力的迂腐陋見是不屑一顧的。他畢生所追求正在於世俗所不能及見之獨絕處。這種精神，正與他推重徐渭、石濤、吳昌碩、齊白石、黃賓虹精神有著驚人相似之處，難怪他被齊、黃目為知音。歷史地看，所有具有探索和創造膽識的藝術家，都在當時不被人識解，理之固然。有意味的是，八面來風沒有嚇倒齊白石，生時寂寞也沒有改變黃賓虹；同樣，來自保守勢力的攻訐也沒有終止李可染的追求。他就像一匹犟牛，堅定執著地邁著自己沉毅的步伐走了下去。他1962年所作的〈犟牛圖〉題辭非常適合於探索創造中的李可染——「溫馴，時亦強犟」。

抗戰結束後，他也創作過不少表現百姓生活境況的國畫。李可染雖然沒有如蔣兆和創作出〈流民圖〉那樣的宏構，但他也畫過〈首陽二難〉(1946)、〈街頭賣唱〉(1949)這樣的反映民眾生活的作品。〈街頭賣唱〉集中而生動地勾勒了「舊

社會淒涼景象」，由於他後來很快全力投入於山水畫的研究中去，這種人物畫也就未再發掘下去。

李可染的人物畫有如齊白石的山水畫。齊白石晚年成就以花鳥蟲魚爲最大，山水、人物所作較少，但他早年的山水、人物畫實在是其「詩之別裁」，另有一番高境。李可染的牧牛圖題材是他至老不輟的內容，而其他人物畫至晚年就更少作了。其人物畫在四○年代成熟並確立了個人風格，至他五、六、七○年代的人物畫只是偶然爲之，雖少卻精。如1958年的〈觀畫圖〉和1962年的〈鍾馗送妹圖〉、〈賞荷圖〉，以及1983年的〈笑和尚圖〉等作品，均極精妙。

〈觀畫圖〉堪爲李可染人物畫的傑構之一。這件作品，意境寧靜、氣格靈逸、筆墨概括而變化微妙，三個觀畫老者錯落安排在「畫」之周圍，取姿於他們剛剛打開畫軸的靜定的瞬間，一抻一扯一捻鬚，彷彿我們也隨著他們的凝神屏息而全神貫注了。三個人物的面部刻畫異常傳神，那俯視的眼神、緊抿的嘴唇、微曲的腰肢，造成了格外靜謐的氣氛，把我們的視線也都引向了「畫眼」。令人擊節的是，作者在畫面上大量敞開的「畫」面——畫眼，都是一筆未加的空白。這種「畫中有畫」的點睛之筆的確是出人意表的。我們不僅未感覺到那空白的遺憾，反而是覺得那空白有著無比豐富的內容，令人遐想。畫家的這種意匠處理，新奇大膽而含蓄，耐人尋味。在有限的畫面形象中，畫家巧妙地處理了審美的對偶因素，將人物的聚散、神情的離合，通過筆墨形色的輕重、黑白、大小、虛實、藏露、有無和面線的有機組織，達到了高度的矛盾而統一的效果。這樣的意匠，無疑來自李可染的嚴謹推敲與匠心獨運。李可染晚年多次以「苦學派」自命，一貫主張對待藝術要眞誠勤奮、一絲不苟。他在〈苦吟

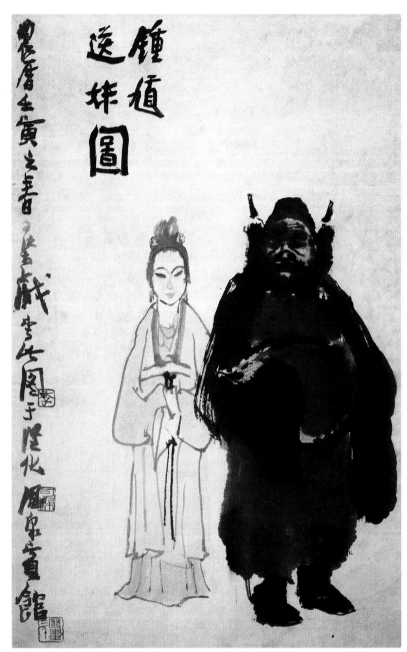

鍾馗送妹圖　1962年　69×43.6cm

這是一件李可染人物畫的結構。甚至可以從所有的對比美中去欣賞這幅畫。它是古典哲學《易經》陰陽思想的一種具象表達；鍾馗以濃、重、大、憨、模糊與其妹的淡、輕、纖、秀、清爽等視覺形象的對比，實在是和諧而具有相反相成意味了。它因此具體表達了畫家的藝術哲思與審美旨趣。

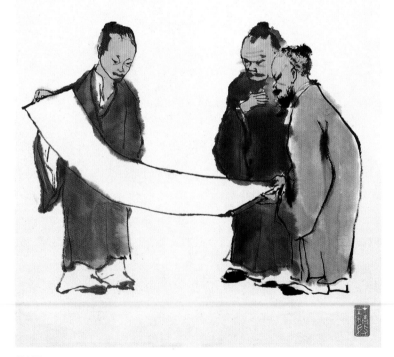

觀畫圖　1958年　69.2×44.3cm

這件精品是李可染人物畫的一個代表作。畫中「畫」是一張白紙，留給我們想像的餘地，又沒有奪畫之主體，但它卻是一個「活眼」，不同的觀者可以自由去解釋它。「食不盡之意於言外」，在這裡得到體現。

觀畫圖（局部）

圖〉(1982)上題到：「余性愚鈍，不識機巧，生平尊崇先賢苦學精神，因作此圖自勉」，如果不然，試想〈觀畫圖〉這樣的佳構怎麼會出現呢？先生畢生反對爲藝之潦草與平庸，

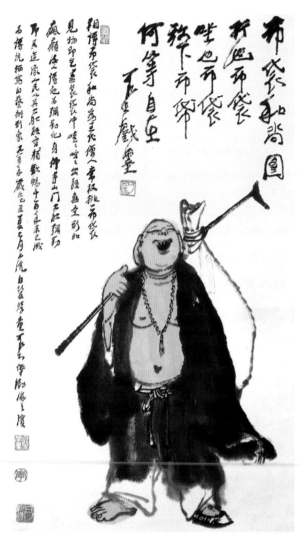

布袋和尚圖
1985年
92×52cm

由此看來，足見大師良工苦心與錘煉畫眼之一斑。

作於 1962 年的〈鍾馗送妹圖〉也是先生的一幅人物畫精品，備受輿論稱譽，這裡就不談了。

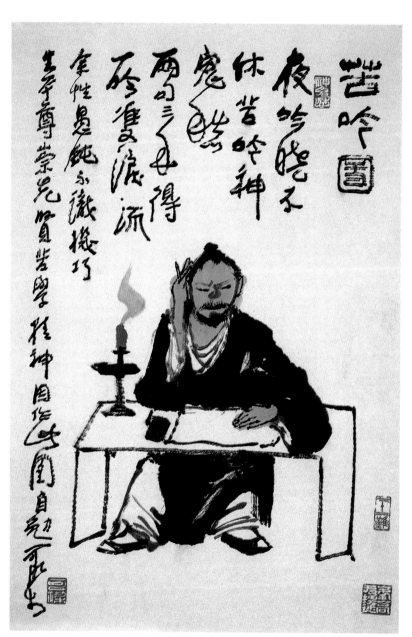

苦吟圖　1982年　67.6×45.2cm

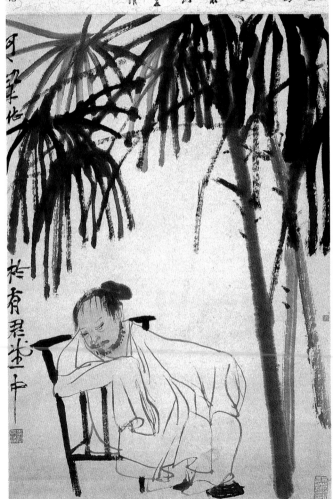

李可染初學西畫後乃專
力布而沒用膚墨遂使�‬...
...畫隨為一時俊‬...
...梭桐下着一醉翁覺衣袷‬...
...拓煙啟摸胡似金壽門‬...
全圖其拙亞世諧似未能有與‬...
...三覽步者...名可浪漫溫...
有徽...墨...館中...山一親...
...古之名作將感...‬
癸丑春蓑翁江北辜記

李君篤年諸作友逝枸謹不似此慎之
...自如...至老病有疑之月庚辛春再識
...各有勝場王可造次楷之...觀後記

棕下老人

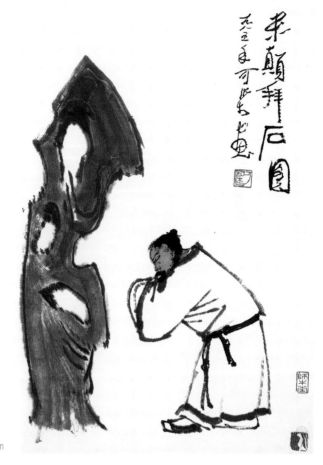

米顚拜石圖
1985年
68.8 × 45.3cm

　　六〇年代以後，李可染除了創作大量的山水力作以外，同時
也創作了大量的牧牛圖。牧牛圖成爲李可染的一個永恆創作
主題，自然，其中寓意是極爲深遠的。

　　他還經常題寫魯迅「俯首甘爲孺子牛」詩句和郭沫若〈水
牛讚詩〉，表達他的鍾愛與寄託。他晚年名畫室爲「師牛
堂」，並親自用力能扛鼎篆隸合摻的書法寫之，以言志抱。
他曾講：「回憶當年郭老與吾同住在重慶郊區金剛坡下，吾始
畫牛，郭老寫此詩共三十六行，盛讚牛之美德，並稱之爲國

獸，益增我畫牛情趣。」① 顯然，李可染筆底之牛，既有老人以「孺子牛」精神的自策自況，又有老人以牛之「國獸」精神來比擬於世世代代勤勞的平民大眾。李可染對牛之禮讚，既是對普通勞動人民質樸勤勞性格的禮讚，又是對整個中華民族精神的最高頌揚。每位藝術家的創作題材選擇都自覺不自覺地與其人的生活閱歷相聯繫。按照西人貢布里希的理論，再現與象徵藝術——做為圖象的製作者所製造的圖象，都具有「喚起能力」。作者與觀者都要在繪畫或其他視覺圖象中引發許多不同的「文化記憶」和精神聯想。李可染創作牧牛圖也具有這一意義。但是如果僅僅認為李可染畫牛只是由於他早年的生活底蘊與中年的觸機碰合而成，事實上也就沒有從更深的文化層面上理解李可染藝術。應該看到，在郭沫若視牛為國獸的詩思引發下，李可染一步步地賦予了他筆底之牛的極強的象徵意味，不妨視之為是他由個人的經驗與情感回憶向更深層次的透視——一種通過「孺子牛」藝術形象的塑造而昇華出來的對民族及其文化精神的崇高與眷戀。

因此，深摯的賦予李可染的牛圖以萬種風情、千般意味。牧牛圖系列作品的出現，就像一首首浸透著質樸深情的田園詩，使讀者不斷領略到一縷縷溫馨的氣息，激起人們對山川風物的熱愛之情，對樸素平淡生活的嚮往之情。畫家利用很少的入畫道具，透過改變畫面上的背景，把我們一次次引入豐富變化著的江南美景中去。〈看山圖〉(1984) 上大面積的山巒遠岫，一下子便把畫境推向了深遠之處；〈春放圖〉(1960) 上那一根優美的風箏線，恰如是由牧童和觀者共同抻扯著似的，非常抒情，與〈犟牛圖〉(1962) 上的緊張有力的人牛間的衝突線相映成趣；〈歸牧圖〉(1964) 的畫面中心集中在

註1. 見1987年所作〈水牛讚〉畫題。

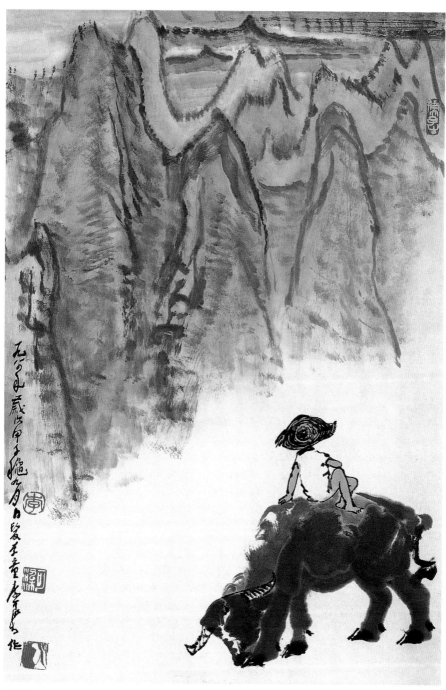

看山圖　1984年　68.4×45.6cm

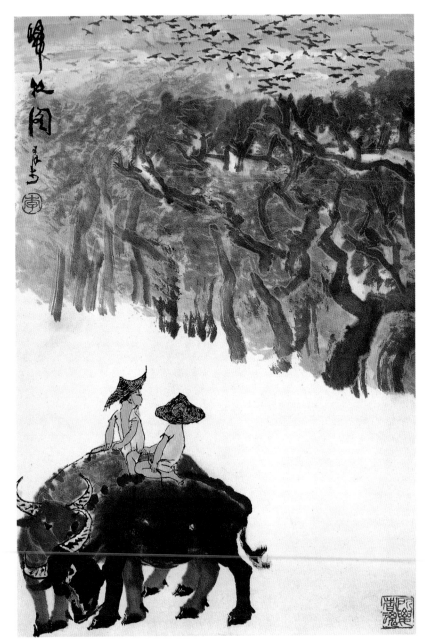

歸牧圖　1964年　69.1×45.6cm

李可染是一個用畫吟詩的大詩人。他的畫無不具有詩意，而牧牛圖就像是他的田園詩。歸鴉在林梢盤旋，晚霞染紅了遠天，樹隙間的光影已然模糊而渾然一體了，兩個牧童正要返家路上，驀然間注目著這亂中絕美的景象⋯⋯這是牧童在望嗎？是畫家在回眸望去。不，是畫家的意匠讓觀者們進入詩意的暮韻中。

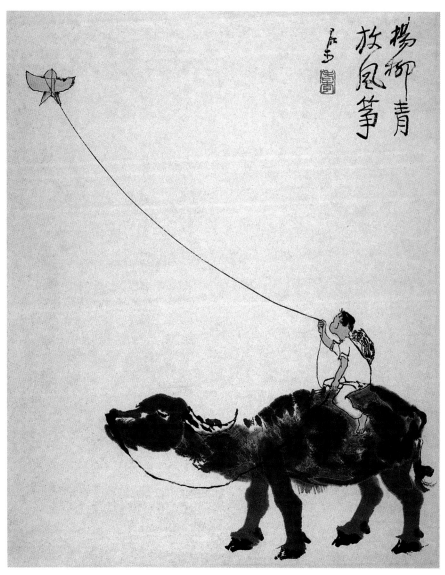

楊柳青放風箏

春放圖
1960年
57.5 × 46.8cm

那些暮歸紛飛的鴉群中，構成動靜相兼的審美效果；〈暮韻
圖〉(1965)中倚靠在枝幹吹笛的牧童與林畔睏臥的水牛形成的
對比意趣；〈秋風霜葉圖〉(1965)上那鋪天蓋地滿紙飄舞的樹
葉不就是畫家的爛漫詩心嗎?〈柳蔭浴牛〉(1975)中那赤裸裸相
嬉遊的牧童所帶給我們的天眞境界；〈牛背閒話〉(1981)上黑

牛背閒話　1981年　68.1×45.4cm

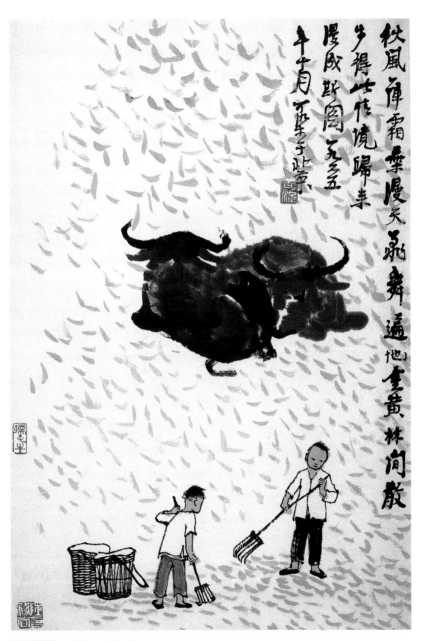

秋風霜葉圖　1965年　69.2×46.5cm

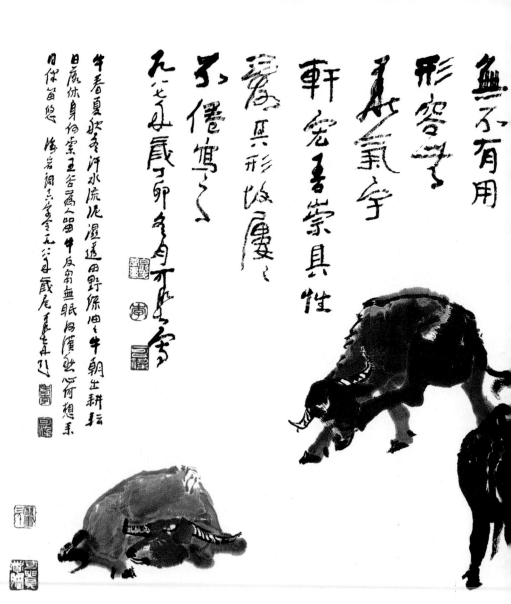

無不有用

形容之

神氣之

軒宏者崇具性

不僅寫之

凡花與蔵卯多角可畫之

奪其形故屢之

牛者夏秋季汗水流泥濕透田野然佃之牛朝生耕耘日底休身梅棠王叡為人留牛反芻無眠何漢然心何想矣日伴笛悠

晦岩洞元李可染元弘甲辰尾于北京

五牛圖　1987年　68.6×138cm

畫群牛難在表現不同牛的情態。此作便成功地表現了五條水牛的不同體態，把題款上所寫的牛的品質賦予以了盡情的描繪。
這裡，動、靜、正、側、藏、露、俯、仰、行、臥的牛態畫得既概括又有變化，可見畫家的良好造型才能與深厚的筆墨功力的
高度結合。唐代畫牛名家韓滉有名作〈五牛圖〉，李可染卻能夠在前人的成就前自出機杼，獨造新的審美境界。

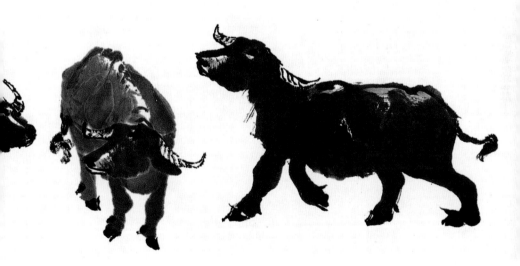

五牛圖

牛也力去字鶴
俯道儒子
而示延強
終生勞作事
而亦居功
純良溫馴
時亦強韌慊
牛為前足不

墨團塊的濃厚之感；〈五牛圖〉上那五條情態各異的水牛，比唐代韓滉的〈五牛圖〉更體現了一種力量的美；〈梅花開時天下春〉(1987)中那牧童與水牛瞬間回頭的凝固造型與橫斜萬點的紅梅枝幹的強烈對比；〈秋趣圖〉(1982)中兩個牧童與兩條水牛的倚依況味……無不引人入勝，令人難忘。畫家成功的「短笛無腔信口吹」的意趣是通過有限的畫面材料來表現的，然而，彷彿我們已經置身於那些江南的柳蔭水田、坡岸林間，而與田家生活，自然野趣相合為一了。

〈榕蔭渡牛圖〉(1984)是畫家這類作品的一個代表作品，牛背上的兩個牧童造型稚樸洗練、情意相呼，畫家利用大量面積的水墨淋漓的樹木盡致地表現了一種「寫意」的筆墨形式美，達乎化境，一派天機。

牧牛圖是李可染繼承和深入發展齊白石老人牧牛繪畫的一個典範。借此，我們可以感知到李可染內心世界的平民意識與樸素審美理想。這是與齊白石極其相通的一種精神世界，不過，李可染將之推向了一個專題式的極致，而呈現了具有永恆美學價值的藝術風範。

人在萬點梅花中

牧童牛背醉馨香

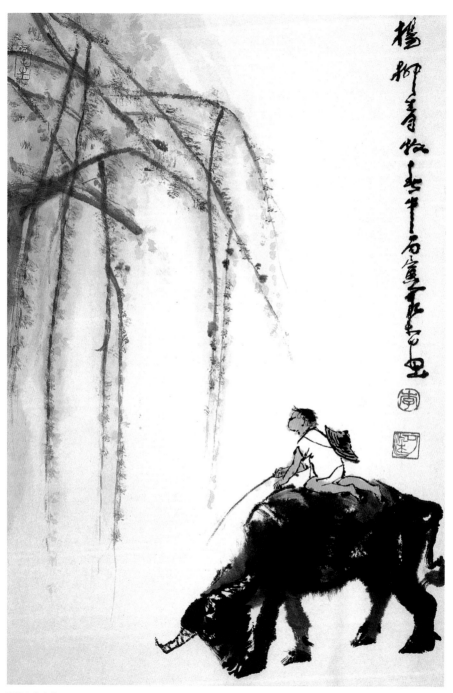

楊柳青牧春牛　1986年　67.1×45.5cm

風雨歸牧
1981年
82.2×45cm

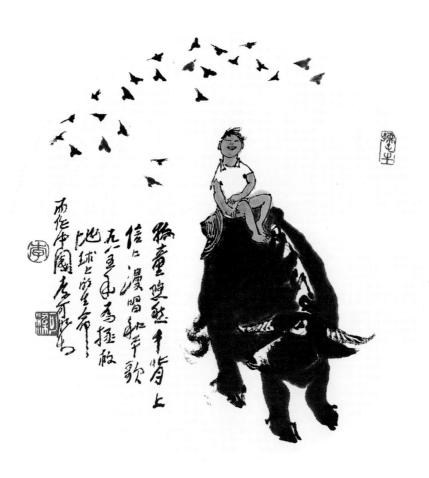

牧童悠然牛背上　信口漫唱和平歌　1985年　44.4cm

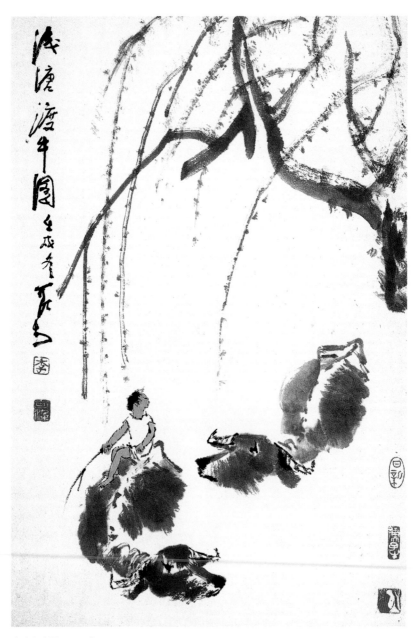

淺塘渡牛圖　1982年　68.5×45.8cm
柳蔭浴牛　1975年　69.3×47.3cm（右頁圖）

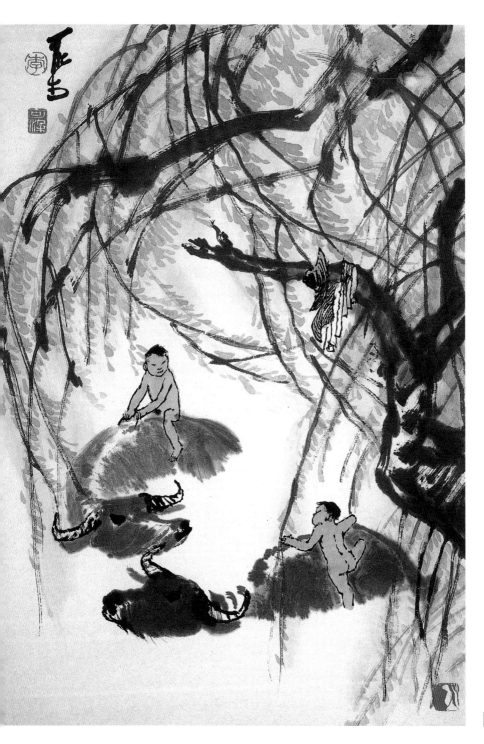

秋風吹下紅雨來　1984年　68.1×45.3cm

秋趣圖　1982年　68.4×47.2cm

山水畫

「爲祖國河山立傳」是李可染的一方印語，他也曾用書法形式表達過這一心聲。

李可染自五〇年代初階段性地結束自四〇年代初歷十餘年精讀「傳統」這部大書以後，便立志要開始精讀「自然」這部大書了。

1954年，他胸懷開創中國山水畫藝術新境界、變革傳統舊格局的抱負，默默地走上了探索的歷程。是年上半年，他與畫家張仃、羅銘身揹畫具，開始了首次長途寫生，從江南到黃山，歷時三月餘，得畫稿盈篋。歸後於北京北海悅心殿

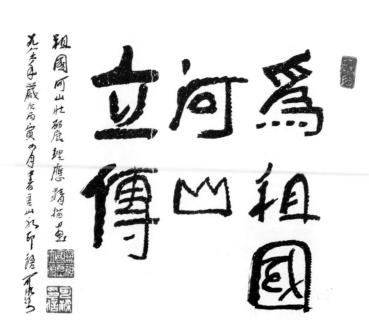

為祖國河山立傳
書法
1986年
45.4×37.9cm
李可染書法自七〇年代初以後漸趨凝重厚拙，點畫圓渾與方斷兼之，線條非常富有立體感，自然這是他崇尚篆隸的結果。行筆如錐畫沙、點畫如屋漏痕，以拙為主而不乏機巧。

畫稿

舉行三人水墨寫生畫展，回響強烈，深獲好評。1956年，李可染又赴江浙，溯長江、歷三峽，歷時八個月，行程萬餘里，再度長途寫生，創作品二百幅，返後在中央美院大禮堂舉辦「水墨山水寫生作品觀摩展」三天，從而確立了「寫生畫派」。1957年，他又與畫家關良出訪德國，也創作了一些寫生作品，如〈德累斯頓暮色〉等。1959年以後，李可染又曾多次出外寫生，歷經桂林、廣東、北戴河、井岡山、廬山、黃山、九華山、杭州、蘇州、無錫等地。

結合李可染的理論與實踐，我們的特別感受是，他是力圖拓展中國畫表現力的一個成功實踐家。但是，李可染的山水藝術道路是建立在深入了解和精到把握傳統精神基礎之上的大破大立。其山水畫絕不是投向西方繪畫懷抱或

簡單移用西洋寫實主義繪畫的表現形式就了事，而是眞正地
高瞻遠矚，立足繼承傳統繪畫的精髓而又揚棄了繪畫傳統中
的不足與糟粕，是非常
意義上的吐故納新。從
表面去看，他的山水有
西化特徵，從深層去
想，他的山水是典型東
方化的。但是，他的東
方化是批判了因襲復古
後的東方化，是借鑑了
油畫、素描、版畫、水
彩以至於雕塑、建築、

音樂、戲劇諸表現語言後的東方化。通俗地講，李可染山水
是在創作途徑上的化古出新、借西爲中，因而在成就上是發

展了傳統、充實了傳統。他自己的座右銘「可貴者膽，所要者魂」，實一語道破個中天機。

　　李可染繪畫的思想觀念是逐步形成的，同樣經歷過複雜的轉變成熟過程。他早年雖然欠缺家學，但並不缺乏傳統文化的環境影響。除了父親對文化的喜愛，還有他早年接受的民間藝術與戲劇、繪畫、書法影響。重要者，他早年從學的恰是他後來反對的「四王派」山水。早年，他雖然曾以王石谷派山水獲譽，但很快，由於他在青年時期開始接受了新文

黃山寫生

化思想影響，又得以直接或間接地親近一些具有進步的科學民主思想的人士，如魯迅、蔡元培、林風眠、張眺等。因此，抗戰以前的李可染，已經從一個習王畫派的學子，迅速

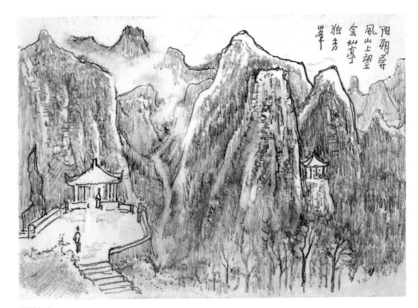

陽朔寫生

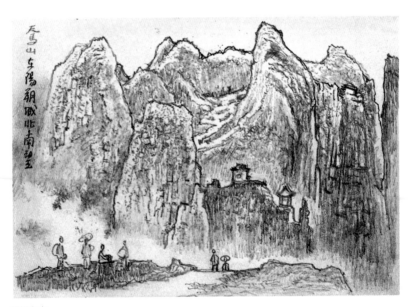

陽朔寫生

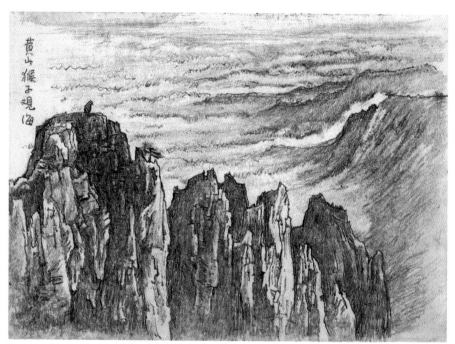

黃山寫生

成為一個深受科學民主思想影響的新青年。隨後的政治經歷，尤其是抗戰的直接體驗，使他愈來愈感到「四王」山水的情調對現實社會的遠離與表現上的無能為力。此一時期，李可染所關心的主要是國家與民族的前途。雖然目前尚無資料證實李可染這時期的具體思想，但事實上他的當時行蹤已作了回答。四〇年代初，他在大後方的艱苦環境中，才開始能專門於國畫研習。從目前的所見，他的創作一方面在表現傳統的文人畫題材，一方面已經開始了面對直接的生活現實。這有理由使我們認為，他的觀念開始有了變化，變化體現在：他開始自覺地重視傳統了。但他重視的傳統是以石濤等古代的創新型畫家為代表的主張與實踐，而不再是少年所習的「四王」一脈。此中有一個重要轉折點，那就是四〇年代中期後他拜齊、黃為師，重新研究傳統。齊白石是力主創造新格「刪去臨摹手一雙」(齊詩句)的，黃賓虹雖言論中庸

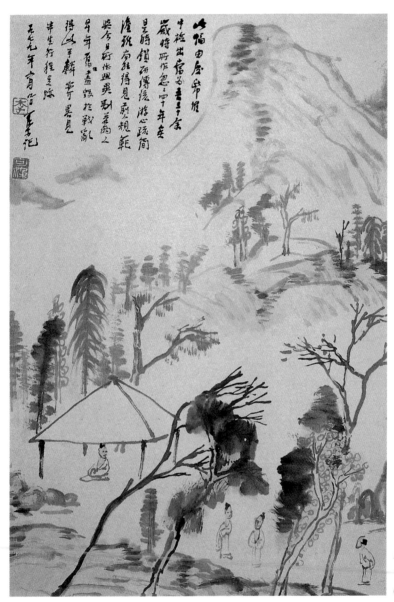

此幅由余所作，中经出售多年，兹廿余岁，兹时所作忽已四十年矣，是时钻研传统游心疏简，澹泊幽居得见剧规矩，岁今具行作过与刻意两之，早年为画致作战就，得此平辞写墨见，毕生行径是涂，一九七九年膏记 李□ □□

早期山水

1943年

69.2×46.1cm

些，但他是事實上的化古出新的巨匠。這一影響，對於形成李可染的藝術觀具有不可低估的轉折作用。從學齊、黃後不久，李可染一變早期徐渭、石濤筆意的〈松下觀瀑圖〉(1943)繪畫風格爲筆墨稍見豐厚的〈吟詩滿菱荷〉(1948)式樣。不過，他

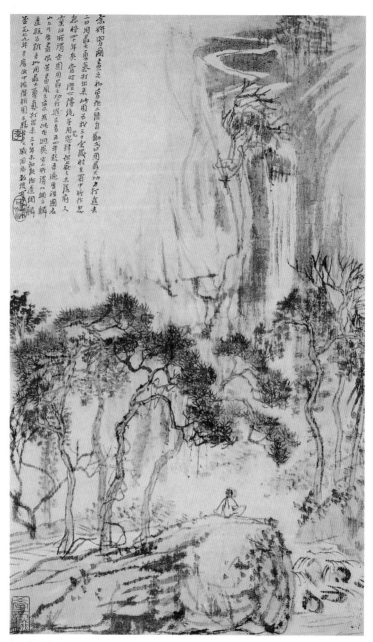

松下觀瀑圖 1943年 79.9×47cm

李可染從四〇年代初開始專攻中國畫的創研，此作即是他那個時期的代表作。早年他仰摹石濤，從此
畫上可以看到石濤繪畫的遺韻。當時他提出著名的「打進去」、「打出來」的論斷，這一思想對
於成就李可染必不可缺。畫家後來接受了齊白石老師的批評，不再用這種「草書筆法」作畫了，而
是日漸沉厚豐實。

此際的藝術觀念已經具有明顯的批評意識，是區別地對待傳統中的優劣類型的。他不再猶豫，完全接受了齊白石深入觀察對象的現實主義思想，他也緊緊把握著中國藝術的寫意靈魂。特別是通過萬里寫生的壯舉之後，他採取了「白石老師對待傳統並不是認為任何古代的東西都是好的，而是有所批判有所抉擇的」[1]態度，認識到「把數百年來古老的繪畫傳統與今天人民生活和思想感情的距離，大大地拉近」是「為中國畫創作開闢了革新的道路」，「是大大了不起的，劃時代的」[2]。這一認識對李可染而言，是他長

早期山水（蜀中）
1943年
52×50.9cm

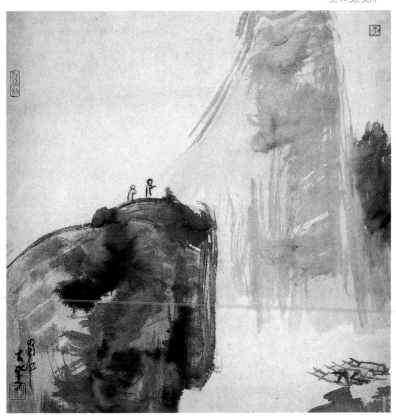

註1.孫美蘭：《李可染研究》，161頁，南京，江蘇美術出版社，1990。
註2.孫美蘭：《李可染研究》，163~164頁，南京，江蘇美術出版社，1990。

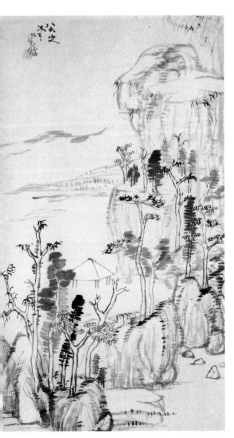

仿八大山人　1943年　76.5×41.9cm

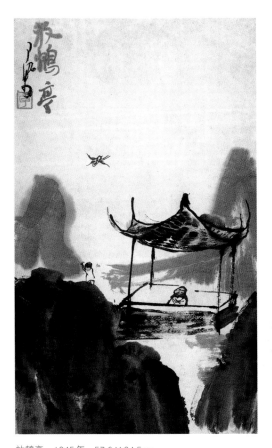

放鶴亭　1945年　57.6×34.5cm

久思考後得出的結論。

　　有了這樣的明確主張，才使得李可染山水在精神意蘊和形式表現兩方面都得到了深入認真的對待。做爲一個有思想、有抱負理性很強的藝術家，他在寫生與創造之間尋找著山水精神與自我精神的契合點。

　　正是在李可染不斷親合大自然、不斷悟對大造化、不斷感應時代脈搏、不斷研習傳統旨要的過程中，可染山水獲得了「煙雲供養」，獲得了創造的生機與靈感。可以說，沒有

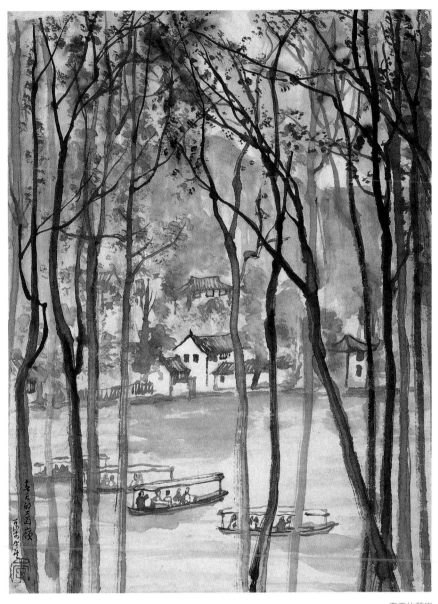

春天的葛嶺
1954年
45×34cm

寫生就沒有李可染山水藝術；但是，如果因此便認為李可染
山水只是對景照搬、是自然主義的如實描寫，實在是誤會
了。就1954年的寫生作品而言，這種性質是存在的。如〈天
都峰〉、〈上海街景〉、〈春天的葛嶺〉、〈家家都在畫屏

中〉、〈太湖〉等，尚未體現出鮮明成熟的可染山水風格。自1956年開始，李可染的山水寫生越來越追求豐富、茂密、深厚了。〈無錫梅園〉、〈蘇州拙政園〉、〈蘇州千年銀杏〉、〈錢塘江遠眺〉、〈西湖吳山一角〉、〈靈隱茶座〉、〈萬縣響雪〉、〈凌雲山頂〉、〈嘉定大佛〉、〈洛陽城〉、〈杜甫草堂〉、〈杏花春雨江南〉等作品，已經具有了強烈的個性特徵和獨到的美學境界。雖然此際的可染山水還未達到最高成就期，但是「李家山」的基本格局已經創立，它標誌著可染繪畫

蘇州千年銀杏
1957年
46.8×44.5cm

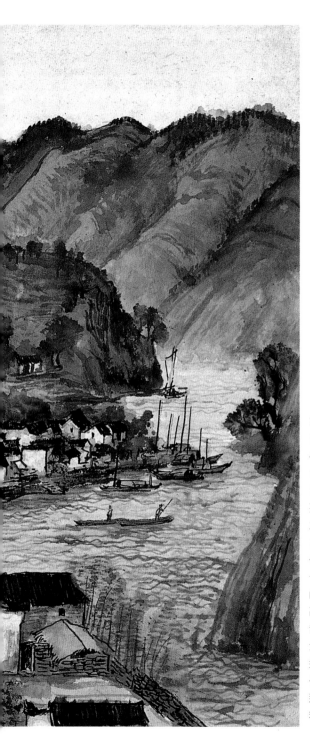

家家都在畫屏中
1954年
40.5×44.3cm
1954年，李可染提出「可貴者膽，所要者魂」的名言，並開始了他的寫生山水創作時期。這件作品是他此時的一件代表作。畫家的感情在色墨相融、水墨互滲中瀰散開來，整個畫面洋溢著異常輕快恬逸的氣氛，很好地借山水景色反映了那個時代的人們的精神世界。

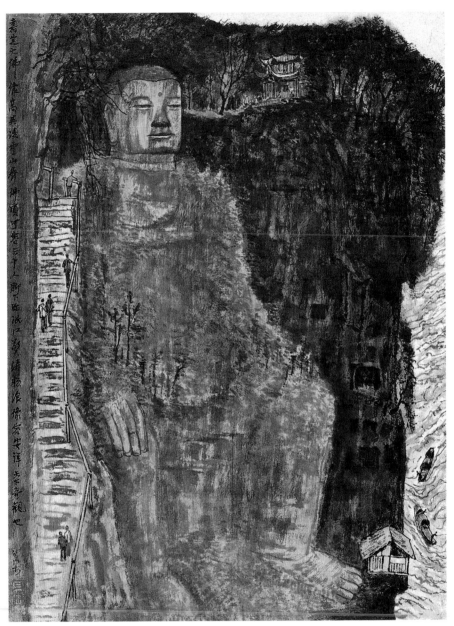

嘉定大佛　1956年　59.5 × 43.9cm

1956年畫家第二次外出寫生，創作了一大批當時令人耳目一新的佳作。經過認真選擇、構組、刪增等手法加以「美術」
處理的自然場景，被作者賦予了一種莊嚴厚重的美感。奔騰的江水與浩渺的天空被「經營」到了畫面的邊角「位置」，
因而，依山而鑿的大佛也就更顯得具有了悲壯的意味。山的輪廓線處理很微妙、團整而有張力。

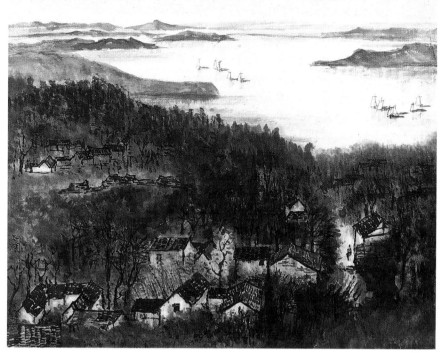

太湖之濱
1956年
37.5×45cm

具有鮮明的時代氣息和奇突美感的誕生。

　　對於在四〇年代就開始崇拜學習石濤的李可染來說，他受到石濤思想與主張的影響是極其深遠的。一心要「爲祖國河山立傳」的李可染懂得，只有反覆傾聽大自然的心音，不斷在它的懷抱裡發現尋找那些美的新感受，才可能得到山川的「供養」與啓示。石濤將這種人與客體的關係，描述爲「故山川萬物之薦靈於人，因人操此蒙養生活之權」[1]。李可染深解於此，著力於此，所以在五〇年代中期，畫出了一批迥異於時風的新山水畫。如〈蘇州拙政園〉、〈蘇州千年銀杏〉、〈錢塘江遠眺〉、〈靈隱茶座〉、〈萬縣響雪〉等佳構，而〈錢塘江遠眺〉就是這一時期的代表作。畫面上，遠處江面的一

註1.參見《石濤畫語錄》。

帶白練與近中景──山腳、城市、房樹部分的濃密黑重構成
強烈對比,尤其是佔畫幅五分之四的城市山路部分的處理,
極爲豐富而整體,諸多矛盾在變化中求得了統一,實有「密
不通風」之感。如此,則與遠處江帶的「疏可走馬」相映生
趣,有如一首雄渾的交響樂,聲調鏗鏘沉鬱,但不乏高音的
華美尖銳。這種藝術手法,在後來成熟的「李家山」中得到

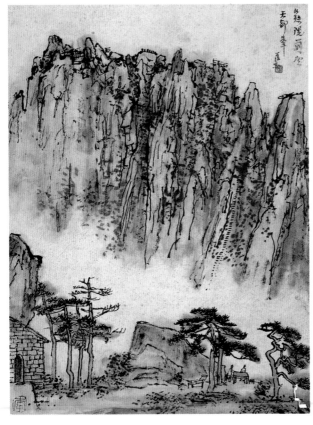

天都峰
1954年
45.3×34.1cm

了高度自由的發揮。爲此,稱「李家山」風貌由此已卓然創
立並非虛語。這種個性化的藝術語言,顯然是「山川萬物之
薦靈於人」的,但是,首先是「人操此蒙養生活之權」創造的
機會。這一步走向自然,意味十分豐富,它不只是一個畫家

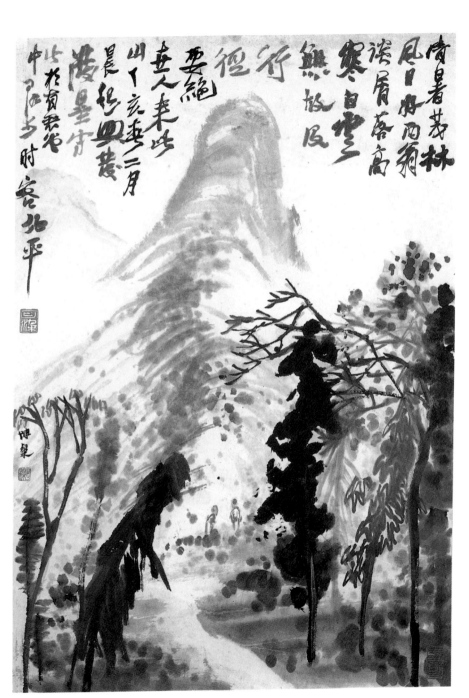

仿石濤山水　1947年　67.5×46cm

蘇州拙政園
1956年
45.5 × 42cm

在千百年以後如五代時的荊浩入太行山「寫松數萬本」這樣
一個個案意義的重視，它的深遠意義在於，是李可染再度以
非同尋常的膽識、勇氣、能力把日趨萎靡僵化、日漸流於齋
室筆墨遊戲——公式化、程式化的國畫藝術視野拉向了充滿
生機蘊含無上粉本的大自然。如果說在西湖求學時接受了新
文化思想影響的李可染早已萌發了這種創新思想的話，那麼
應該說，是在五〇年代中後期他通過刻苦的實踐實現了他於

四〇年代初已然明確的「打出來」的理想。許多後期代表作即是在五〇年代中後期的作品基礎上，不斷錘煉而成的。就是成熟的「李家山」作品的逆光樹法，也在〈錢塘江遠眺〉一類作品中初露了端倪。

李可染山水藝術是在六〇年代初期達到成熟期的。在這一創作高峰時期，他提出「採一煉十」的主張，意在強調錘煉對於藝術創造的重要性。顯然，此前畫家深入自然生活是「採」，而此後的創作經營是更須攻堅的「煉」了。

李可染從始至終都是一位十分理性的畫家。但是，他的高明在於，他沒有因為重視理性控制就忽略甚至輕視藝術直覺的價值。他一直努力於使二者達到高度結合。李可染反對繪畫藝術的日趨公式化、程式化，實質上就是反對做為視覺

萬縣響雪
1956年
57 × 45cm

藝術的繪畫完全走上觀念化、概念化。這是一種現實主義的
態度，而寫生方法不過是這種態度的一種創作反映而已。英
國的特里溫・科普勒斯頓說得好：「在現實主義者眼中，藝
術產生於視覺來源，無論在創作所需的圖象時要經過多大的

錢塘江遠眺　1956年　34×35cm
滿而不窒、重而不濁、實而不塞，可以説是此畫的特點。畫家的意匠經營在此小幅中，有非常過人的體現。「黑亮」是可
染山水的晚年美感，但此際已經初具規模了。畫到極豐富、畫到極清楚，然後再往概括和朦朧裡畫，這是李可染的一個作畫方
法，讀者可從此中多加體會。

修改，情況都是如此。」① 李可染即是如此。他對山川自然的熱愛，他不斷艱苦跋涉於江河湖海、峰巒林陌之間，動力只有一個，即他清醒「大自然」這個「視覺來源」是產生新山水藝術的重要源泉。如果停留在六○年代的面對山川寫生，雖然也建構了鮮明的可染山水面貌，畢竟，尚屬得山川之形質多，而傳山川之神韻少。

　　南朝王微(415～453)在《敘畫》中就提出過山水畫是表現自然景物美的「竟求容勢而已」，明確指出，山水畫「非以案城域、辨方州、標鎮阜、劃浸流」。李可染的「為祖國河山立傳」之旨正與王微所倡相一致，且其更具有全新的時代特點。他在七○年代末講到：「寫生既是對客觀世界反覆的再認識，就要把寫生做為最好的學習過程。不要以為自己完全了解對象了，最好是以為自己像是從別的星球上來的，一切都充滿了新鮮感覺。不用成見看事物，對任何對象都要再認識。」「寫生時應當每一筆都與生活緊密結合，都是生活本質美的提煉，只簡單地畫一個符號，還是脫離生活，畫出來還是自己固存的面貌。」② 經過長期的思考與實踐，李可染在 1959 年撰〈漫談山水畫〉一文闡述了他為山河立傳——寫山水意境的思想：「山水給人以最好的休息，孕育聰明智慧，所謂『鍾靈毓秀』，它給人精神以崇高的啟示。」「要想畫好一幅山水畫，首先要掌握山水畫的靈魂——『意境』。意境產生於全面深入的認識對象和作者強烈真摯的思想感情。要表達意境，就必須千方百計地進行意匠加工，只有有了高強的意匠，才能充分地以自己的思想感情感染別人。」③ 此後不久，他的具有鮮明時代氣息的新山水畫傑作成批問

註1.《西方現代藝術》，合肥，安徽美術出版社，1990。

註2.《李可染論藝術》，35～36頁，北京，人民美術出版社，1990。

註3.《李可染論藝術》，75、81頁，北京，人民美術出版社，1990。

世了：〈桂林小東江〉(1959)、〈人在萬點梅花中〉(1961)、
〈魯迅故鄉紹興城〉(1962)、〈萬山夕照〉(1962)、〈灕江〉
(1963)、〈煙雨亭橋〉(1963)、〈榕湖夕照〉(1963)、〈黃山
煙霞〉(1963)、〈雁蕩山〉(1963)、〈諧趣園圖〉(1963)、〈山
亭夕陽〉(1963)、〈蒼岩白練圖〉(1963)、〈萬山紅遍〉

桂林小東江
1959年
49.2×35.6cm
黃賓虹曾說：「貌
之簡者，其意貴
繁。」此幅廣西景
致可謂簡練之神來
之作。筆墨雖少，
而意蘊空靈深遠，
水面的留白不僅有
咫尺千里的味道，
尤妙者是畫家吸收
西畫手法在岸邊所
加的幾筆淡墨的樹
影，一下子就使人
感到水面如鏡的透
亮了。

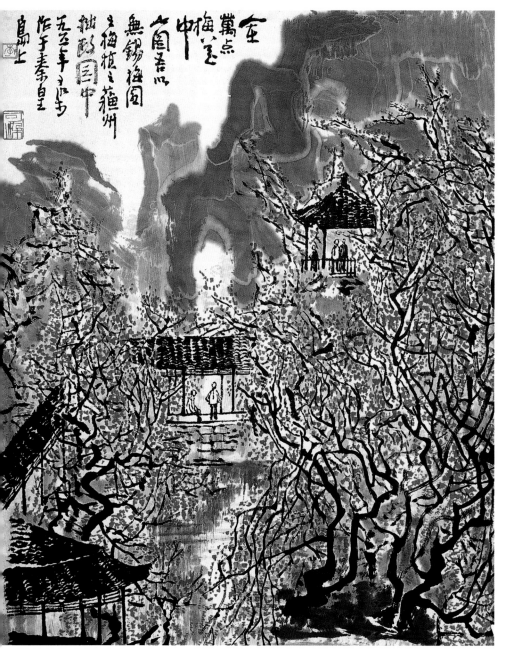

人在萬點梅花中　1961年　57.5×45.7cm

李可染的繪畫到六〇年代趨於成熟並臻至了一個高峰。這幅畫也具有版畫畫風，這是他同一題目的許多構圖中的一件，相比於1956年所作的〈無錫梅園〉那幅顯得要單純、靜謐得多了。

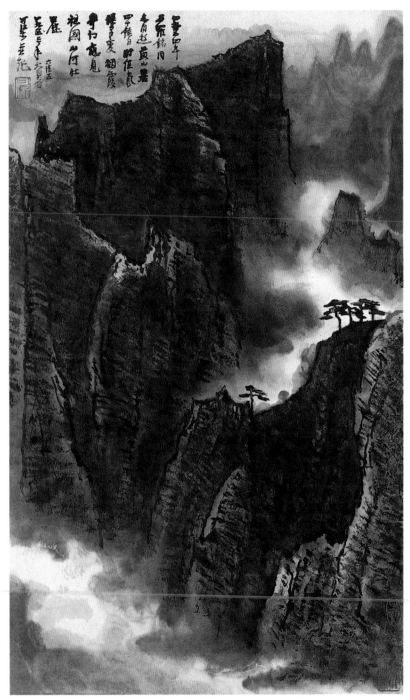

黃山煙霞　1963年　83.2×49.2cm

黃山寫生

（1964）、〈崑崙山〉(1965)、〈青山密林圖〉(1965)、〈巫山雲圖〉(1965)等作品，成為李可染發展山水畫、屹立畫史、輝映千古的經典之作。

李可染自1954年始矢志於創新山水畫至1965年止，經歷了創作的再度高潮，達到了歷史意義上的高峰。可惜，這一高潮遭到了十年「文革」的無情橫斷。這個時期，他與當時眾多的著名畫家一樣，進「牛棚」、下農場、遊街挨批，在人間的歷史悲劇中扮演了悲劇角色。自然，與繪畫探索無緣了。

黃山寫生

李可染在粉碎「四人幫」後，迎來了藝術與人生的春天，他又可以重續舊願、再展前志了。此時，他念念不忘的仍是凝鑄「李家山」的魂魄，盡情謳歌他

<div align="right">青山密林圖（局部）</div>

深情熱愛的中國山河。「意境」，仍是縈繞老人腦際的核心命題：「意境是什麼？意境是藝術的靈魂。是客觀事物精粹部分的集中，加上人的思想感情的陶鑄，經過高度藝術加工達到情景交融；借景抒情，從而表現出來的藝術境界、詩的境界，就叫做意境。」「意境是山水畫的靈魂。沒有意境或意境不鮮明，絕對創作不出引人入勝的山水畫。」[1]比之於1959年的認識又深入了一步，主張表現「詩的境界」這一深化認識，意味著晚年的可染山水品格質變的到來。如果說六○年代初期的可染山水主要是在寫生方法中不失寫意風格，重視對美好河山的

註1.《李可染論藝術》，75、81頁，北京，人民美術出版社，1990。

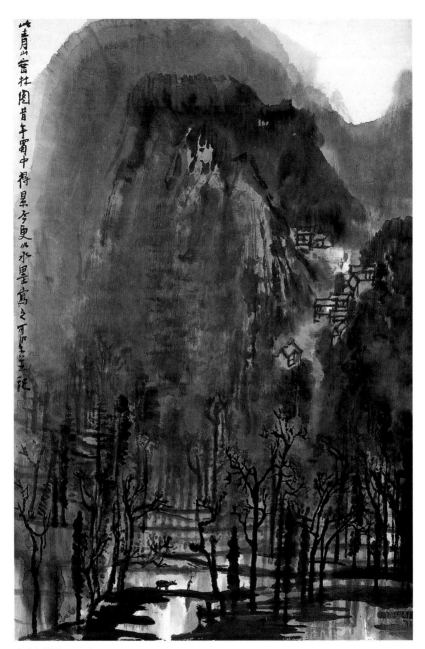

青山密林圖　1965年　70×46.1cm

四〇年代在蜀中，李可染得以飽覽蜀山之青蒼奇險與幽邃奇變，成為其心中之畫材。這種生活閱歷與審美經驗是彌足珍貴的。當創作的「心源」靈感偶然閃現，貯存於胸中的丘壑「造化」，便會成為信息庫而被提取出來。此作創作即為一例。它的美妙在於形式上的水墨淋漓與描繪的自然景物的鬱茂蒸蔚結合得水乳交融，真是一幅「氣韻生動」之佳構！

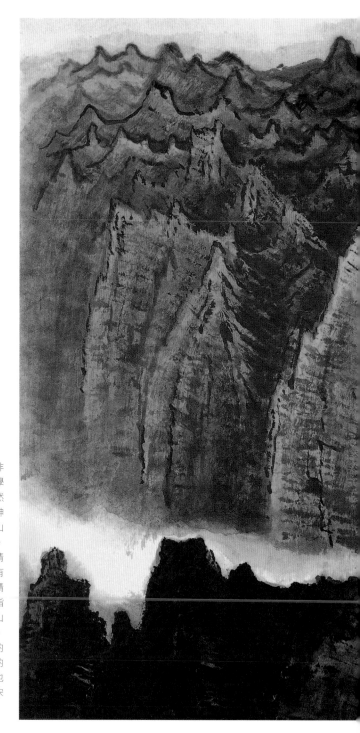

萬山夕照

1962年

53.9×69.9cm

李可染六〇年代初的畫已然非
常深厚沉雄了，這是他的美學
理想的藝術體現。他畫山雖然
千變萬化，但有一個總的精神
「一以貫之」，那就是表現山
的蒼茫雄峻與厚重。事實上，
在畫家筆底山水都是人的感情
的物化物。李可染畫山更富有
一種象徵意味，是一種人格精
神的反映，它有一個總體的指
向，即靜穆博大的美。「蒼山
如海」的意境很讓畫家感動，
此幅那頂天立地、磅礴其外的
山體就是典型的山如海濤式的
表現。從藝術史角度，我們也
容易體會到李可染山水裡的宋
人山水藝術之魂與骨。

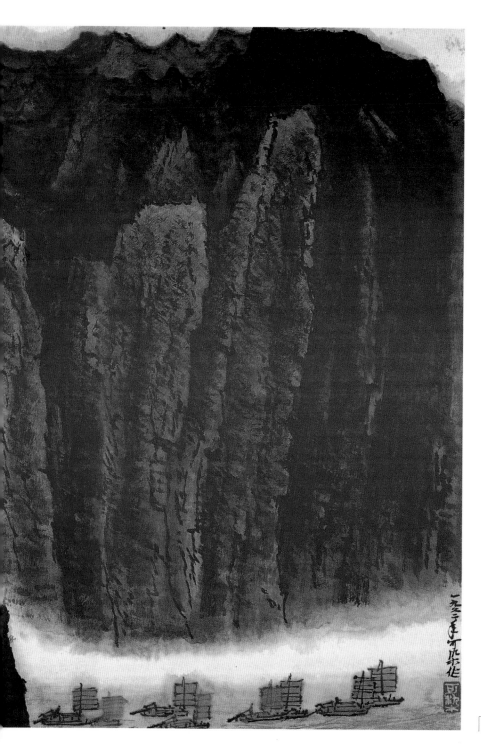

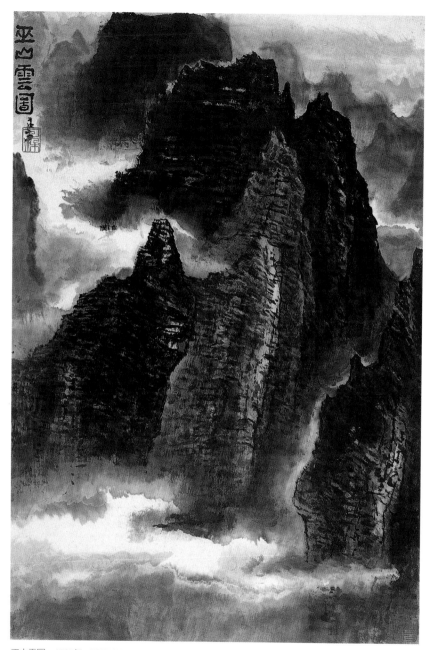

巫山雲圖　1965年　66.5×44.4cm

李可染素喜兩宋山水畫，因其體物入微而氣象博大。好的山水畫要「遠觀其勢，近取其質」，李可染畫山正是「勢」、「質」兼顧。筆墨重厚、骨力堅蒼，來自於其深湛的筆墨功力。

巫山雲圖（局部）（左頁圖）

「採一煉十」式的描繪的話，應該說，七〇年代初直至八〇年代末的可染山水就是以寫意精神爲主導的昇華概括了。我想，1966年以後至1972年復出作畫期間，除了遭受折磨，先生並未放棄對革新中國畫，特別是鑄造新的山水精神的藝

蒼岩白練圖
1963年
19.8×47.1cm

術「反芻」。七〇年代，他創作了一些大型作品，如〈陽朔勝境圖〉(1972)〈井岡山〉(1977)等，畫面氣象磅礴、境界開闊，雲蒸霞蔚，反映出李可染晚年在內在朝氣與蓬勃的藝術創造力。同時，他也作了一些水墨小品，意在靈活地嘗試山

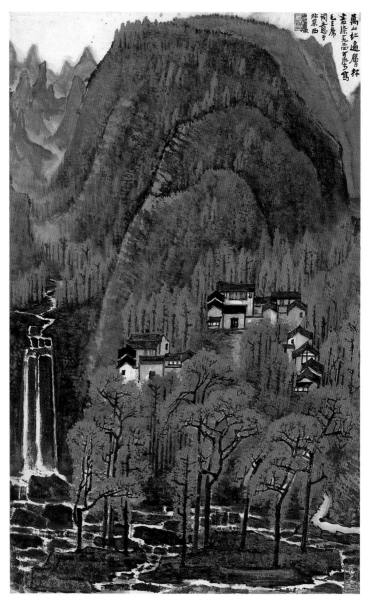

萬山紅遍　層林盡染　1964年　79.5×49cm

李可染作畫常常是一個意境、構圖反覆地畫，畫出多少幅，然後比較，直到滿意為止。〈萬山紅遍〉
也是如此，1962年他就畫過兩張，1964年至少畫了四張，此其一，為了表現「層林盡染」的
紅遍意境，大膽使用大量的朱砂、朱膘，顏色恰與墨黑白紙相映生輝，畫法採用了積色法，局部有如
油畫的筆觸與肌理，但在山之輪廓、房舍的邊線、樹的枝幹等處又保留了傳統的筆墨特點，確實在多
種層次、不同方面常具體地實踐著他的融合中西而突出傳統魂魄的觀念。

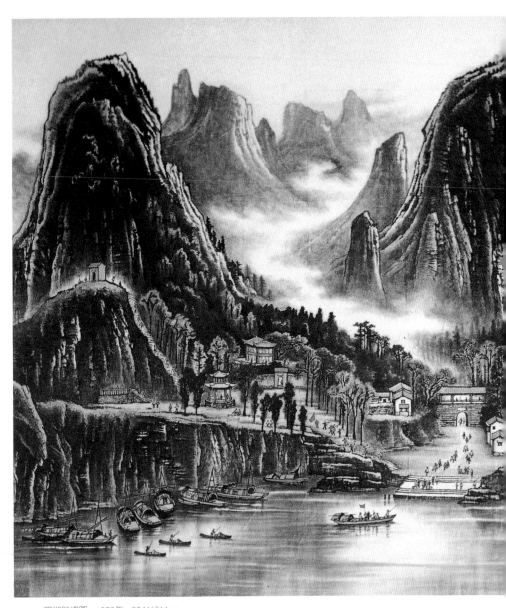

陽朔勝境圖　1972年　384×211cm

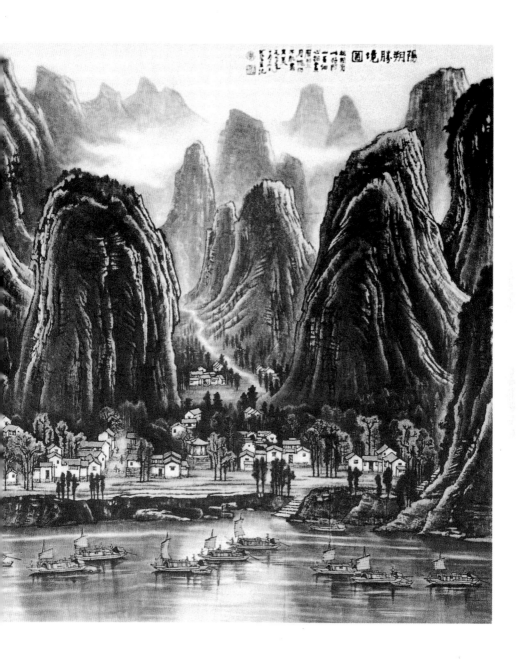

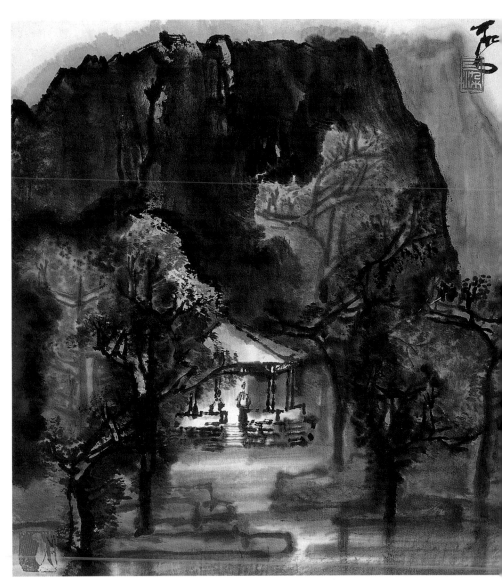

水墨小品　1974年　37.8×34.3cm

經過十年「文革」的動亂，李可染在七〇年代初始得重操畫筆，創作了如〈陽朔勝境圖〉一類的一些巨畫，同時也創作了〈簡筆山水〉一類的小品。此際，是畫家創作的又一個高峰期，大量佳作成於這一階段。此作尺幅小而內含大，筆墨變化十分豐富自然，是畫風向晚年的「黑入太陰」轉變的一個標誌性作品。不妨認為，在此類作品中，李可染筆墨美達到了與齊、黃相似的程度。

水畫表現手段的種種可能性。如〈簡筆山水〉(1973)、〈水墨小品〉(1974)等。

李可染的山水風格具有強烈的個性特徵與時代風格、民族精神，是舉世公認的。其藝術語言集中體現在渾厚深邃，靜穆靈動的美學表現中。這來自兩方面：一是他對祖國的壯麗山河，懷有持久、深摯、質樸的愛情；二是他對藝術語言的理解不僅學貫中西古今，而且富有獨特的感受與明確的追求。從藝術產生的內在精神與外在形式雙方面言，李可染不但無一稍失，而是在這裡緊密合一、成為一體。因此，他能夠在山水畫領域取得世所矚目的成就，也就是必然的了。

歷史上的優秀藝術往往來自於優秀藝術家，而優秀藝術家的人格優秀又至關重要。這裡暫不涉及李可染全面的品格與情操，只是提示一下：他山水畫藝術博大沉雄、靜穆幽邃的美感直接產生於他品性的寧靜、深沉、剛毅、質樸和勤奮。如果欠缺如此優良的民族素質，是不可想像的。這種東西是可染藝術的內驅力。這種內驅力又在凝就其獨特審美世界過程中發生直接效應。藝如其人，古今中外莫不概然。藝術做為人類的精神追求，體現人類的普遍情感，表達心靈的獨到體驗。最為生動形象，因而也就最能打動人心，達到「成教化，助人倫」的感染作用。

李可染山水的又一轉變在七○年代中期開始。其突出特徵是：由寫生向寫意的轉化、由具象向抽象的轉化、由形質向神韻的轉化、由「散文化」向「詩化」的轉化。比較一下〈魯迅故鄉紹興城〉(1962)與〈山頂梯田〉(1974)就可發現：前者雖然也是巧妙組織了客觀形象，予以了高度概括處理——房舍橋路、河水灘樹等生活形象的，但在具體手法上，還是十分細膩、豐富的，追求一種視覺平面上的整體幾何式的實境效果。我以為此時的大批作品：真實、生動、豐富、細

山頂梯田　1974年　51.3×38.7cm

1974年的很短時期是社會政治的偶然因素為畫家提供了一個展出作品的機會。此作即是此時期的一幅力作。在自然場景的客觀真實中，濃重的山色間的水田與天光相映確實是白亮白亮的，但它們的形狀往往混亂而無序，不夠集中，經過畫家的意匠經營後的畫中的水田卻更有序，賦予一種節奏化的美感，因山之黑而愈顯水田之白亮，此「相反相成」之道。所謂藝術的「真實」李可染繪畫語言的整、練、大、精、重、狠、剛、斂等都可以在此畫中一一領悟得到。

魯迅故鄉紹興城　1962年　62.3×44.6cm

好的畫既要有意境美，也要有形式美，甚至可以說沒有好的「有意味的形式」（貝爾語），意境美也難以傳達出來。畫家此作突出表現的是紹興水鄉的河渠縱橫、小船悠悠、白牆黑瓦、林木茂密的風物之美，然而這一切又是通過極強烈、鮮明的形式感體現的。「真境」是對客觀的集中概括，而這一概括過程正是畫家的意匠的主觀運用；但我們看到的是恍如置身其間的客觀化的真實。這就是賓虹老人「江山不如畫」的意思！

泛舟漓江，泛舟漓江，水晶宮，十二置身濛倦如，水晶宮，十二竿手，作于北京，京

雨中漓江　1977年　71.2×47.8cm

這幅畫用晶瑩如玉來形容實不為過。畫家的意匠總是圍繞著表現山水的神韻而慘淡經營。李可染視境為山水畫的靈魂，因此他五、六〇年代「採」為主，而七、八〇年代「練」為主，「採一練十」重視錘煉之功。妙在錘煉而不露痕跡，彷彿得之天然。傳統水墨畫的品格是「清水芙蓉」式的美感為尚，因此要摒除市井氣、俗濁氣、霸悍氣等，因為進入空靈澄明境界的關鍵是在修練畫者的品格。

陽朔穿山渡頭
1959年
47.5×38cm

膩、完整、複雜。後期作品的主觀性、抽象性、重神韻、寫
意化，如詩般的凝練感等似還不是最強烈突出。而〈山頂梯
田〉、〈山村飛瀑〉(1974)、〈雨中灘江〉(1977)、〈楓林暮
晚〉(1978)、〈山林清音〉(1979)、〈雨後春山半入雲〉
(1979)、〈水墨勝處色無功〉(1981)等作品，則在〈魯迅故鄉

紹興城〉一類作品基礎上，體現出一種強烈的主觀精神，那是畫家的反覆「苦吟」、不懈錘煉、意匠慘淡經營得來的一種「詩化」的寫意精神。之所以認爲〈魯迅故鄉紹興城〉一

素描屏風望陽朔城　1962年

類作品是「散文化」的，主要原因在於，此時期這類作品表現的東西一般而言，不如七〇年代作品更集中、更概括、更凝練、更「主題」鮮明突出，而不受客觀世界的「眞實」的羈絆。畫家晚年山水的趨於表現自由，就其成功之作而言，無疑是其「意境說」的實踐反映，是一種自我語言的強化和個人體系的深化。〈山頂梯田〉的尺幅不過是宣紙四尺三開左右，但畫面的張力卻異常大，所謂以小見大，但畫家的視野都是以大觀小的；所謂以小勝多、以簡馭繁，但畫家意匠的積累、反覆提純都是先在的現實。我們注意到，這時期的作品，畫面上的形象、材料運用，愈來愈少愈審愼，而力求以少見多，以簡馭繁，表達更生動、突出，含蘊的意境美努

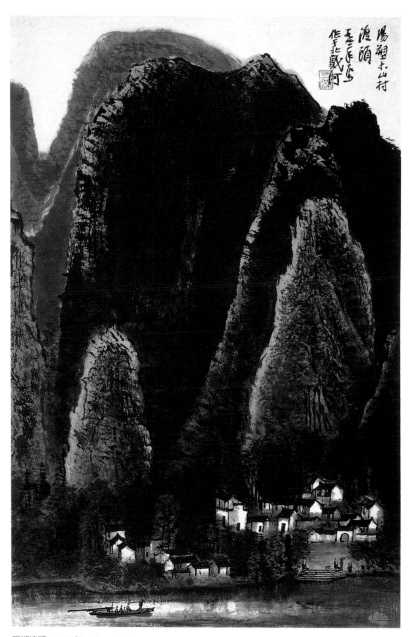

陽朔渡頭　1962年　70.1×46.6cm

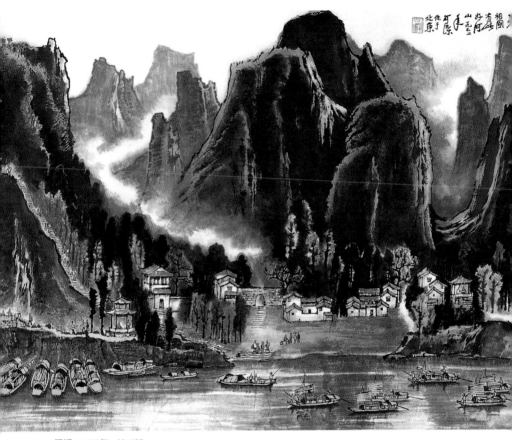

陽朔　1972年　69×95cm

力卻十分強烈。〈山頂梯田〉一作，畫家將江南山水風光的
原素提取——抽象到只有山石、水田、樹木這三個內容，在
「經營位置」時卻進行了創造性的組織結構。因而，爲了體現
「山頂梯田」這一主題，作者不惜省略諸多細節，而概括性地
用「詩化」的語言描繪出一個普通景色的詩境。形式語言因
素的辯證統一運用達到了至簡至要、至精至純的程度。然
而，我們並不覺得它單調簡單、局部褊狹，而是覺得它主體
的「山」「田」突出，同時又極沉實飽滿，那「山」「田」還
滲溢在畫面之外，令人有意味開闊之感。作品的成功，不是

一種詩化的意境、詩化的語言、詩式的創造嗎?〈山村飛瀑〉、〈雨中灘江〉、〈楓林暮晚〉等作品亦同此旨趣。這不就是畫家自謂的「有意境」和「意境鮮明」嗎?非常重視理論研究的李可染,每一個主張都是帶著實踐問題和理論思想的困惑之解悟而提出的,因而其價值就具有了恆久意義。對照〈山頂梯田〉與〈青山密林圖〉(1965)同樣表現江南水田的作品不難感受到李可染「採一煉十」的「意匠慘淡經營中」的苦心孤詣,也不難確認他山水畫的中晚年轉化之跡。

認為李可染晚年山水向寫意化、詩化、神韻化轉變,還可以舉〈雨中灘江〉(1977)一作為例說明。此作是先生晚年山水畫的精品之一,在洗練透明如水晶的筆墨表現中,洋溢充斥在畫面上的氣氛一下子就把觀者帶入了明淨高華的審美世界之中,彷彿塵慮俱忘、煩囂盡除,實在是一種創造的極致。正是如此的「意匠」運用獲得的「意境」之美,產生了無比的審美感染力。

印度詩哲泰戈爾曾睿智地說到:「在人類的內心與大自然之間必然存在某種神祕的關係。自然在活躍的外部世界是一種樣子,但在我們內心,在內在的世界又呈現出一種完全不同的畫面。」[1]

偉大的山水畫家,無疑就是那些能夠傾聽到大自然之深沉聲音的人,同時,又是在自我的「內在世界」可以清楚地「呈現出」一個審美世界的人。〈山村飛瀑〉、〈山林清音〉、〈黃山人字瀑〉等作中的白練一樣的飛瀑,有如畫家潺湲奔瀉的感情、綿長、舒展、細膩、深幽;而逆光林木邊緣的亮白光氣的顫動、映折、閃爍、流動、奪目,更像畫家智慧的流光。我們不禁要問:這是蓬勃律動的自然存在的本身嗎?還是

註1.泰戈爾:《人生的親證》,56頁,北京,商務印書館,1992。

黃山雲海
1982年
145×105.4cm

這幅巨畫直到今天還是掛在「師牛堂」裡，主人曾經無數次背坐在它前面審視自己掛在對面牆上的習作。李可染是一位思想深沉的藝術家，他有深刻的宇宙觀與人生觀。便是在他這幅山水的沉思圖上，飛動的黃山流雲彷彿也是凝固的，它們與默然兀立的黃山靜晤著，作著千古不變而又時時變化的對話。近景的松林彷彿在傾聽著這一次沒法結束的交談；遠景的山與雲、雲與天已然渾融不分了，可見它們的心語的沛然於天地合一……李可染之所以珍視這一自作，因為這幅畫的意境與象徵性都很深厚而強烈；李可染精神，李可染畢生求索、禮讚的民族文化精神可以說盡在其中。

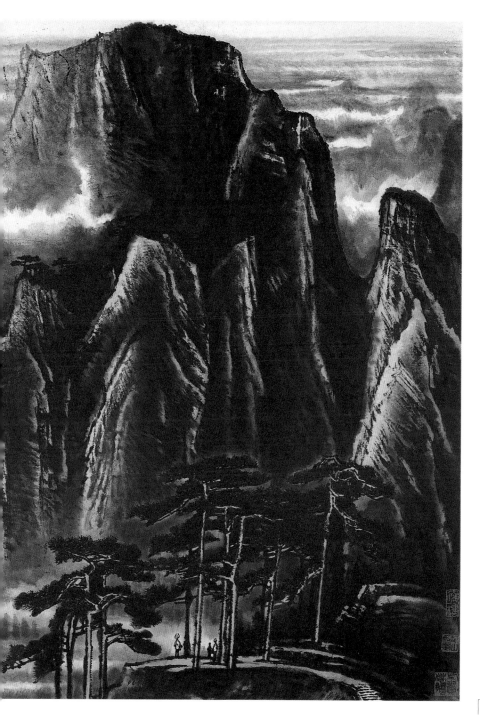

靜穆深情的可染心靈的實相呢?我們只能回答:它們融合如一、它們韻律天成,它們是美的創造的真實!

　　李可染的意寫山水既有〈雨中灘江〉、〈杏花春雨江南〉一類的輕音樂,也有〈井岡山〉、〈黃山雲海〉(1982)、〈樹杪百重泉〉(1982)一類的交響樂;既有〈千岩萬壑夕照中〉(1984)、〈黃昏待月明〉(1985)式的暮靄蒼茫的模糊美,也有〈江城朝市〉(1965)、〈萬里風光萬里船〉(1982)、〈山林之歌〉(1987)式的明爽美;既有〈山村飛瀑〉、〈水墨山水〉(1988)、〈千岩競秀萬壑爭流圖〉(1989)那樣的靜穆幽深,也有〈蒼岩白練圖〉(1963)、〈雨後春山半入雲〉(1979)、〈潑墨雲山〉(1981)那樣的縱橫飛動…,而〈無盡江山入畫圖〉(1982)則是他對時空存在的一種宏觀把握。可染山水畫卷是一首首壯美的樂章、一首首雄渾的史詩,我們透過這些多嬌的雲山,自然深切感受到一種崇高而親切的美感,我相信,那是李可染內在人格與審美理想

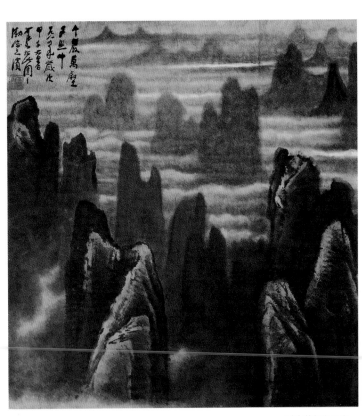

千岩萬壑夕照中
1984 年

的大境界。

　　李可染六○年代曾對從學者說：「我說藝術是高度的抽象，但我反對抽象派。」① 這一觀念直到李可染晚年未曾改變。結合李可染晚年創作的強調寫意化、強調錘煉和提純筆墨語言，不難理解其中觀念轉化的作用。可染山水在晚年愈具概括性，這一方面固然與畫家年事已高不能再深入觀察體驗自然山川有關，另外必須看到，也與李可染藝術觀念的深化轉化有關——他早已從五、六○年代的為山川寫形質、寫眞——變為後來的重視為山川寫神韻，甚至是寫心中之山川。無疑，在沒有超越一定「度」限的前提下，他更加在形式語言——筆墨的抽象表現力方面去思考實踐了。不能不說，這一微妙轉變，意味著李可染晚年山水觀念力圖朝著傳統文人畫的表現高境走去。另一次談話中他還說：「中國藝術、中國畫是最懂抽象的。」結合當時(1987)的背景看，先生此語或許是對一時的國畫「窮途末路論」、「不夠現代感」論的有感而發。試想，李可染暮年所思已為董畫「平反」，想來對「四王」山水也不會如早中年那樣完全否定了，可惜，尚未見到有關的言論。

註1.《李可染論藝術》，168頁，北京，人民美術出版社，1990。

萬里風光萬里船

萬里風光萬里船

萬里風光萬里船 1982年 80×49cm

孔子說過：「仁者樂山，智者樂水。」熱愛自然的山水畫家應該是山水並樂的了，因此「煙雲供養」，給他們以無窮的樂趣。水則有江、河、湖、海、溪、流、泉、潭，而古人表現河湖與溪泉多而表現江海者少，大概這既是囿於古人的見識，也是由於表現的難度吧。碧波萬頃、風帆點點的北戴河風光是畫家很熟悉的，當然畫家筆底的海不一定專指的是渤海灣，它只是一種生活自然的素材而已。在畫面上幾乎頂天傲立的蒼松筆墨凝重、造型挺拔得縱斜之勢，而水墨酣潤、境界壯闊的海面又得

154

橫向開展之氣，一縱一橫，大開大合的構圖倍增「萬里風光」之感。另外，畫面的色調（墨韻）處理素為李可染所重
視，此作也體現得很突出，黑、白、灰的素描關係異常明朗諧和，也是其成功的一個因素。

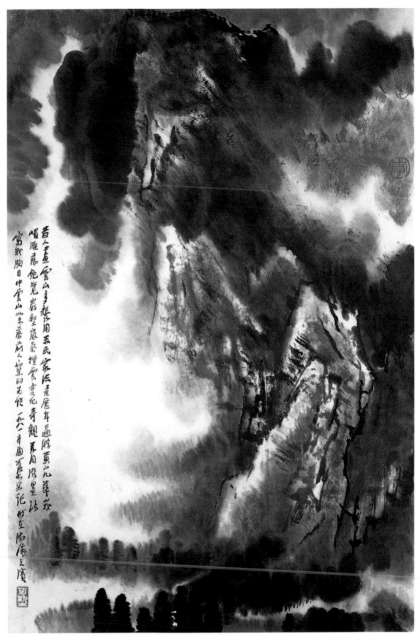

潑墨雲山　1981年　68.7×45.9cm

千岩競秀萬壑爭流圖　1989年　91.9×55.2cm（右頁圖）

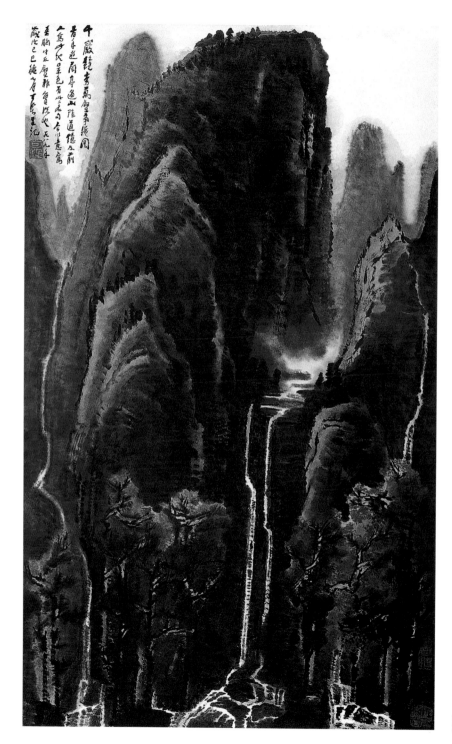

千嚴競秀萬壑爭流圖
普者迎風亭邊山陰道德上前
人應接不暇呈色斯之語句合此意為
主腦中正壁壘那魯深險也 不泥于
嚴化己巳横有丁巳墨沉

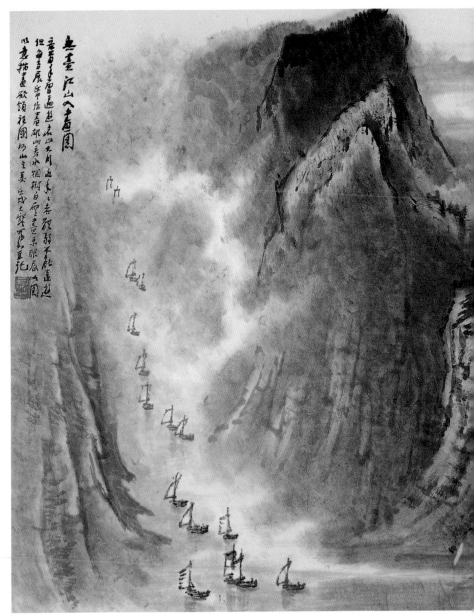

無盡江山入畫圖　1982年　119×66.8cm

「江山本如畫，內美靜中參。人巧奪天工，剪裁青出藍。」（黃賓虹詩）在推崇「內美」與「靜美」方面，李可染與黃賓虹主張相近，他們的實踐成就則各有千秋。總而言之，李畫「實」而黃畫「虛」。李可染善於發掘山水大物的主體精神，並注入一種理想色彩濃郁的美，真正從現實主義的立場謳歌自然美與哲理美。他「澄懷觀道」（宗炳語）的

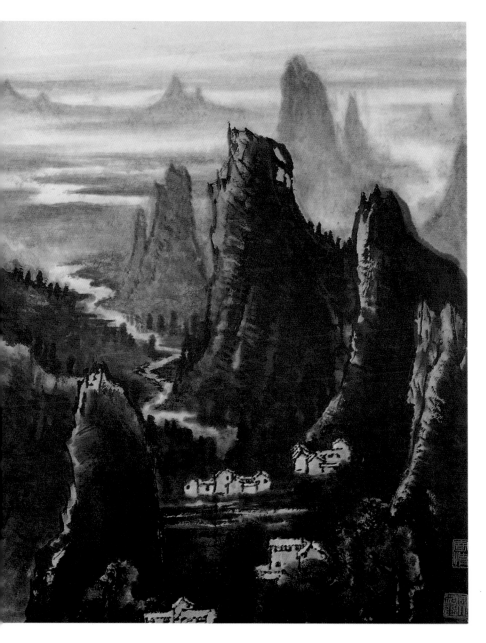

「道」，是一種人格化了的剛健的充沛豐滿的山水美，以儒家審美思想為主流。黃賓虹畫則更近於道家境界。重要的是，李畫「筆墨當隨時代」，又富有新時代的精神氣象。大概也只有從這種「積健為雄」的哲學文化基點去理解把握李畫，才能深入了解個中意蘊。

三味書屋
1956年
58×44.5cm
（上圖）
頤和園後湖遊艇
1955年
44.2×45cm

陽朔　1972年　69×95cm

杭州西泠印社　1956年　50×45cm

萬縣瀼渡橋　1956年　51.2×45cm

易北河邊的住宅　1957年　48.4×37cm

雨亦奇
1956年
（下圖）

夕照中的重慶山城
1956年
53×45.4cm

蘇州虎邱　1956年　45.1×37.8cm

德國森林古堡　1957年　45.5×35cm（右頁圖）

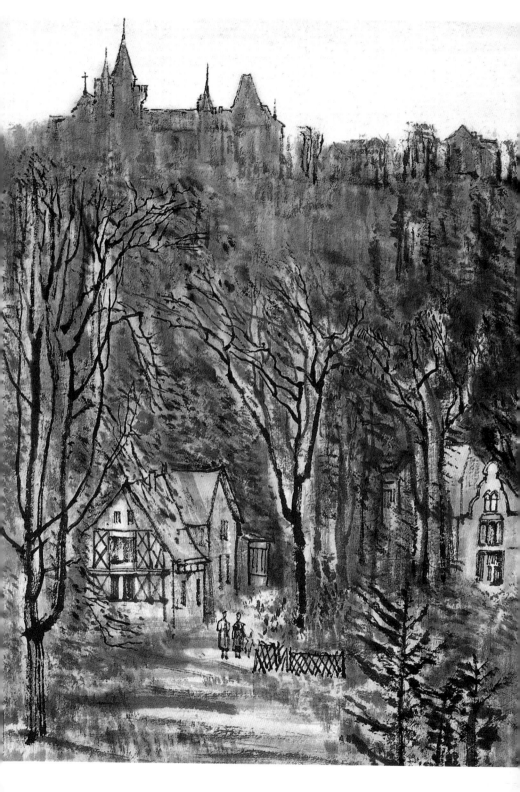

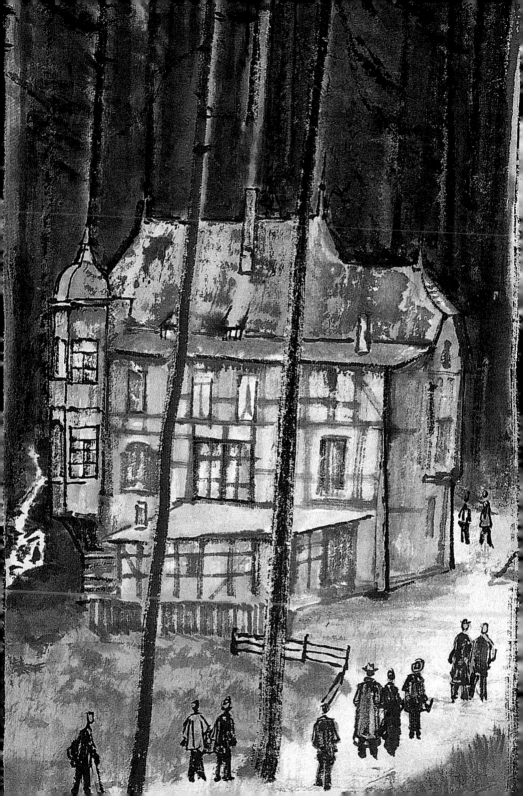

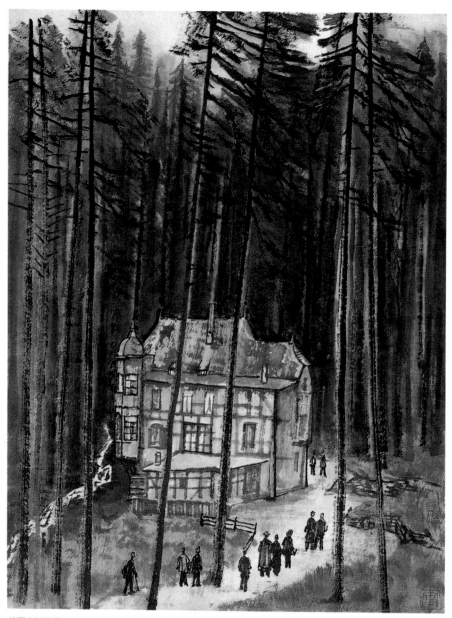

德國森林旅館　1957年　46×35cm

德國森林旅館（局部）（左頁圖）

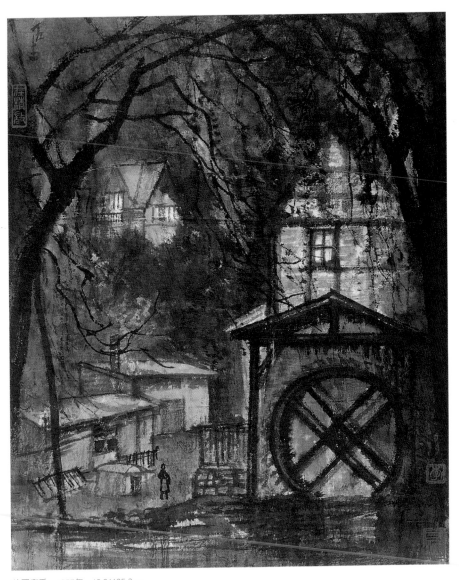

德國磨房　1957年　43.3×35.2cm

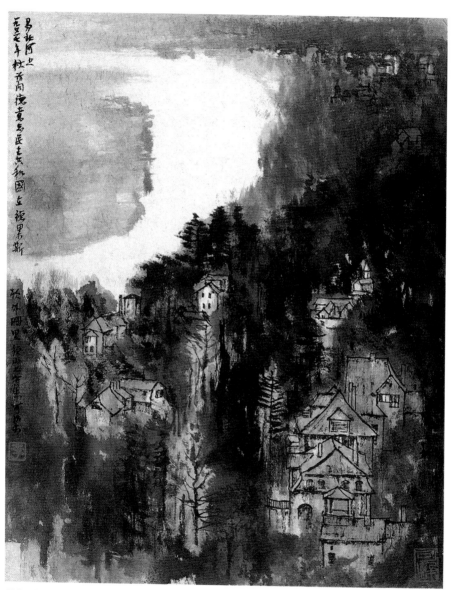

易北河上　1957年　48.5×37cm

書法藝術

　　李可染 1982 年在一幅自作〈金鐵煙雲〉書法上提到：「此論家讚唐李北海法書語，所謂畫如金石，體若飛動，動靜相合，便成書訣」。事實上，「畫如金石，體若飛動，動靜相合」這樣的「書訣」，也正是衡評可染書法藝術的一個準則。

　　對於書法，李可染一方面認為它是優秀的傳統藝術，是獨立完整自成體系的高級藝術種類；另一方面，也認為「書畫同源」，它是探索中國繪畫藝術高峰的一個重要內容和基本功。因此，李可染即便是在 1974 到 1975 年間「文革」後期的特殊歲月裡，也沒有放棄對書法的學習，大量的「醬當體」(先生自名之) 習作便產生在此時。所謂「醬當體」的由來，是源於舊時醬園與當鋪牆上、招牌上寫的大字，多是筆畫粗重平實、線條缺少韻味和變化，即近於「橫平豎直」的書寫樣式。李可染獨到的識見與追求，貫穿到所有方面，書法也不例外。他善於在常人所司空見慣甚至不以為奇的地方發現出審美的價值，而且敢於從通俗的東西中去探索，體現出一種獨特奇絕的洞察力和創造的膽力。我們所大量見到的李可染書法，創作年代集中於晚年。大概這是他晚年試圖再開創繪畫境界的一種「基本功」的磨練準備。他在七十歲時自作總結，因鐫「白髮學童」印，志在不斷否定自我、更新自我。事實上，李可染的書法創作也的確是他人生的最後十年中累累的碩果。

翰墨緣
書法
1988年
69×36.2cm

李可染書法與所有成功的書法家一樣，也是漫長積累和不斷學習、摸索，終能入古出新脫化而出的。其早年書法與其早年繪畫一樣的飄逸俊邁、風流清新。如1943年人物畫〈玉蜻蜓〉和1948年〈漁夫圖〉上的題跋行書便是他四〇年代書法的一個典型範式。該作不僅用筆靈活多變，隨筆勢的奔走騰挪而自然產生的結字造型，也相當險絕奇崛而能得正敧之變化，令人叫絕。大約比其畫風丕變晚了十餘年。自1974年左右開始大量練習「橫平豎直」的「醬當體」以後，他的書風有了突變。四、五〇年代的輕靈優美一變爲沉實厚重了。其中，六〇年代是一轉折點。如他書於1961年的〈深於思、精於勤〉，大字小款仍呈此前的清雅秀勁筆調，但如仔細觀看，卻可從「深」、「精」、「勤」等大字中窺出其晚年書意來。結合傳世的書法，我們可以試作結論：李可染書法是在七〇年代末期顯昭成熟達到高峰的。代表作有〈峰高無坦途〉(1978)、〈痴思長繩繫日〉(1979)等，明顯具有了一種強烈的成熟的自我風格。

七〇年代初中期開始的書法探索，不僅使世人看到了李可染獨到的書法風格，相當意義上，也與晚年的可染畫風變化意義相關。

李可染書法風格當以〈師牛堂〉(1985)、〈爲祖國河山立傳〉(1986)、〈東方既白〉(1989)、〈所要者魂〉、〈廢畫三千〉(1986)等爲代表，這類風格直接與「醬當體」時期的

傳統今朝　書法　111.4×32.5cm

書法風貌相聯繫。只是作於七〇年代的〈毛澤東浪淘沙北戴河詞〉(1974)和〈毛澤東念奴嬌鳥兒問答詞〉(1976)、〈毛澤東沁園春雪詞〉等相比於八〇年代的上述作品，還顯得平正有餘而飛動不足，仍有拘謹刻板的缺憾。

成熟的李可染書法，與他的繪畫一樣，莫不強烈地體現出他鮮明的個性風格和深刻的美學追求。深知藝術辯證法則的李可染曾寫到：「拙者巧之極，奇者正之華。不識相反相成之道，一味求拙求真才不足以言藝也。」(1988)理論上的領悟，必落實到實踐中去，反過去再總結出新的心得，這是李可染的一貫作風。所謂「相反相成之道」，就李可染藝術而言，即指他極善於利用形式語言的對立因素，諸如筆墨線條，造型結構的黑白、剛柔、動靜、長短、大小、乾濕、濃淡、方圓、尖鈍、模糊、清楚、光澀……等組成和諧的藝術形象。李可染是處理藝術形式的辯證高手，是繼潘天壽之後在這方面造詣突出的一人。欣賞可染書法，我們不禁會被那種動靜相兼、剛柔並濟的美感所打動，應該說，這也是凸顯他美學思想的一個重要方面。

李可染書法的美學追求，我總結為是一種具象的「易」之思想。「一陰一陽之謂道」和「乾剛(健)坤柔(順)」的有機運用，在李可染書畫藝術，尤其是書法藝術中得到了非常體現。沈鵬認為那是「富奇險於平實」[1]，可謂一語中的。可染書法正是在平正的極端意義上造其「險絕」的，然而可貴在於它「險」而入理，「奇」而有度，是從平實的筆墨功力與豐厚的傳統理法中來。〈所要者魂〉與〈東方既白〉(1989)堪為楷範。前作中「要」字的上正下歪，

註1.《李可染書畫全集‧書法集序》，天津人民美術出版社，1991。

可貴者膽　書法　1986年　45.4×37.9cm

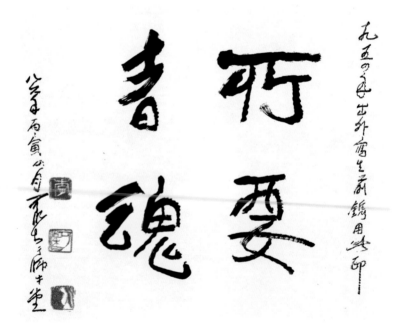

所要者魂　書法　1986年　45.4×37.9cm

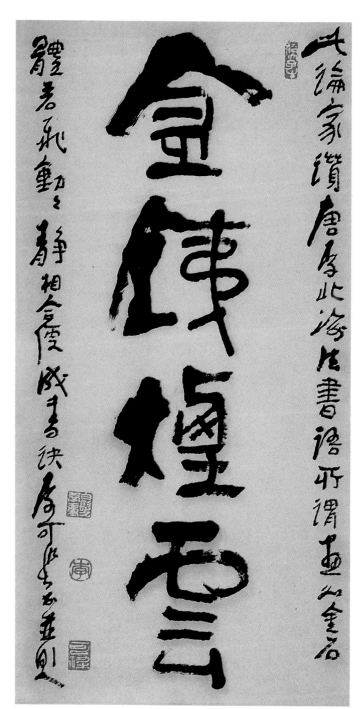

金鐵煙雲　書法　1985年　40.9×69cm

唐劉禹錫出鄂州界懷表臣詩二首之一
夢覺疑連榻舟行忽千里不見黃鶴樓但見白雲相似
不省予歲壬甲子攜眷下瀆剝蝕辱可梁書于師午牕

劉禹錫詩碑　書法　1984年　152×83cm

「魂」字的左密右疏處理，如此出人意表，又如此險絕歸於安穩，不正是李可染的慘淡意匠的自然體現嗎？後者中「既」字的左正右斜、左平右險，「東」字左撇的墨韻乾辣、右捺的墨味腴潤之類，都頗適度而具有美感，一種對比後的視覺滿足。說實在的，在可染書法中，「拙」是外表，「巧」是內在，「拙」是造型的形式感、「巧」是內涵的意蘊。

李可染在繪畫上反對因襲化的「四王」畫風，在書法上他同樣反對缺少創造與表現力的「館閣書」。為此，他在書法的筆法方面尚「力」，而在結字方面尚「勢」，以重為輕，以拙為巧，以險求平，非常像京劇中的花臉黑頭。「那不是秀美優雅的，而是沉雄厚拙，是戲劇中的黑頭而不是青衣，是詩詞中的豪放雄渾派，而不是婉約華麗派。」[1]

〈金鐵煙雲〉一語恰好是一對比美的事物。在可染書法中，「畫如金石」是「金鐵」之意，用筆古今少見：「斬釘截鐵的筆致，力能扛鼎的力度，有時『殺』筆到『慘烈』的程度。恐怕這恰恰是『正統』書家不能容忍的用筆。然而，李可染書法的歷史意義正在於此。」[2]　而「體若飛動」是「煙雲」之意，是一種流動夭矯的飛騰的造型之「勢」。

一生受益於戲劇、音律修養的李可染，經常拿這些姊妹藝術論述書畫。他說：「用筆不能像溜冰，一滑而過。音樂家也是如此，唱的每一分鐘，聲音都控制，有高低、搖曳的變化。……古人講『行處皆留』……要作得筆主。……中國大畫家的作品無不厚重，要穩、準、狠」（《論筆法》）。事實上，用「穩、準、狠」來形容李可染的用筆

1.梅墨生著：《現代書法家批評》，119頁，杭州，浙江美術學院出版社，1993。

2.梅墨生著：《現代書法家批評》，121頁，杭州，浙江美術學院出版社，1993。

實在太精妙了。「他一生最大的享樂是聽戲。京劇大師蓋叫天、尚和玉，是畫家五十歲前後結識的極要好的朋友。李可染的繪畫和中國傳統戲曲相通，幼年時便種下了根苗。」① 恰好近日讀到魏荒弩《台下絮語・想起尚和玉》中有段文字，對於我們理解李可染藝術不無啓發：「尚和玉的戲，曾多次觀賞。總的印象是：功架敦厚、稜角分明、威勢凌厲，以穩、準、狠著稱。」② 從上面的引文不難發現李可染是如何善於借鑑其他藝術表現手段，來凝就「我」之體系了。這不是巧合，而是李可染在學習欣賞藝術中的「通感」才能發生作用。

李可染書法中有齊白石奇崛縱橫的影子，但他主要是取法大篆的圓融筆意並參合漢魏碑版的方勁趣味作書的，其中也不乏李北海行書的奇險開張與雄健體勢。但是，我以爲，「李可染書法是明顯地學習了一些摩崖書法的意趣，化入自己的特殊風格中：點劃如雕鑿、如熔鑄，非常富有立體感。」③ 他的這一書法表現，不能說絕無僅有，至少是此外沒有人像他的書法這樣表現得鮮明。「立體感」的具體化，如其書法筆意的圓渾如錐劃沙、裹毫逆行，如屋漏痕，眞是「行處皆留」，這種用筆想必與黃賓虹的筆法論「平、圓、留、重、變」直接法乳。而其高明處在於，他作書，非常講究虛實、聚散、重輕、離合的處理。所以，點畫這一基本原素就如音樂中的音符，在高明的指揮下，乍合乍離，似重又輕，欲聚還散，奇奇正正，險夷自如。比如用「虛」，在〈東方既白〉一作中，「東」字「日」的右下的開而不收，「既」字的「𦣞」部的左上部「開

註1.孫美蘭：《李可染研究》，4頁，南京，江蘇美術出版社，1990。

註2.《隨筆》，1994(6)，63頁。

註3.梅墨生著：《現代書法家批評》，127頁，太原，山西高校聯合出版社，1993。

虎臥鳳閣龍跳天門　書法　1984年　68.8×46.1cm

李可染1974年～1975年因腦血栓失語期間的習字稿

口」等，無不十分微妙而增別趣。這種筆法的圓厚重實之所以不顯得沉重呆板，實離不開這些小地方的擒縱處理。古人說：「始知真放在精微」，正此之謂。這種「虛白」與其筆道本身的厚重沉實相映成趣，也與其繪畫中的留白布虛異曲同工。

　　李可染說：「〈張遷〉厚重，〈石門〉超脫，〈禮器〉豐潤。」其實這三種美感，都在其書法中有所涵融。由於其書法在晚年採用篆書的圓筆法，更兼他對於造型結構的敏感，因此，其書法有很強的「畫意」是很正常的。史有所謂「畫家書」之說，先生晚年書法足為代表。對於「畫家書」的評價並不一致。批評者認為，它有「做意」，不

夠自然。客觀以論，這樣的缺憾在李可染的晚年部分書法中確實存在。但是，任何書法家都有不成功的作品，這是不必苛求的。李可染書法的意義在於，他把「金石篆籀之氣」如此強悍地置諸卷楮之上，對於書法表現而言，無疑具有歷史性的開拓意義。我們不是從中能感受到一種磅礴大氣的精神之美嗎？這是萎靡因襲之作無法望其項背的。

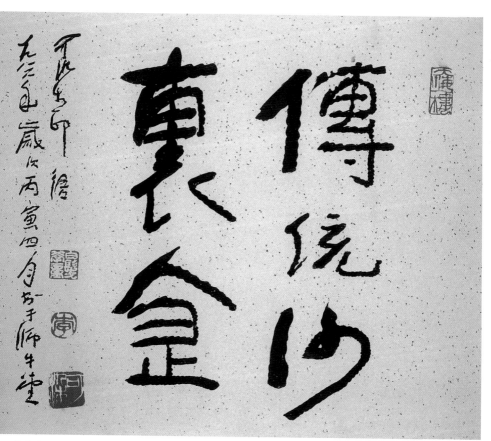

傳統沙裡金　書法　1986年　45.4×37.9cm

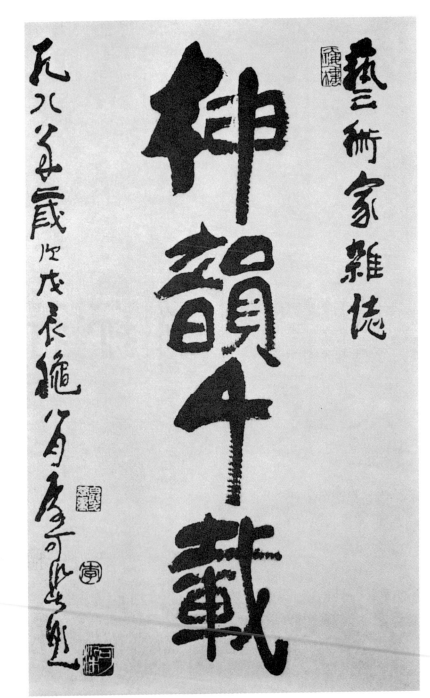

李可染　親筆題字　「藝術家雜誌　神韻千載」　1988 年

三 論藝摘選

前人論筆墨有積墨法，然縱觀古今遺跡，擅用此法者極稀。近代惟黃賓虹老人深得此道三昧，龔賢不能過之。吾師事老人日久，多年飽覽大自然陰陽晦明之象，因亦偶習用之，有人稱之為「江山如此多黑」，「四人幫」亦襲用之。區區小技，尚欲置之死地，何耶！

<div align="right">——1980年作水墨山水題跋</div>

「金鐵煙雲」，此論家讚唐李北海法書語，所謂畫如金石，體若飛動，動靜相合，便成書訣。

<div align="right">——1982年自書跋語</div>

桂林春雨
1959年
46.2×53.2cm

桂林花橋
1959年
56×42.5cm

「拙者巧之極，奇者正之華」，不識相反相成之道，一味求拙求眞者不足以言藝也。

——1988 年自書跋語

「用最大的功力打進去，用最大的勇氣打出來」，是我早年有心變革中國畫的座右銘。

「可貴者膽」、「所要者魂」是我「打出來」前刻的兩方印章。「膽」者，是敢於突破傳統中的陳腐框框；「魂」

灕江邊上
1959年
60×44.5cm

者，創作具有時代精神的意境。1954 年起我多次到大自然中
觀察寫生，行程十數萬里，使我認識到：傳統必須受生活檢
驗決定其優劣取捨，而新的創造是作者在大自然中發現了前
人沒有發現的新的規律，通過思維、實踐發展而產生新的藝

術境界和表現形式。

　　在傳統和生活的基礎上進行創作，要克服許多矛盾：舊傳統與新生活的矛盾，民族的與外來的矛盾，現實生活與藝術境界的矛盾……。「廢畫三千」、「七十二難」、「千難一易」、「峰高無坦途」這些印章可以看出我在摸索創作中的艱苦歷程。

　　——1986年《李可染中國畫展》前言〈我的話〉摘要

　　中國畫講內涵，所以巧者拙之。美外是很低級的。

　　中國藝術在世界上還是蒙塵的明珠。

　　走來回路是不可以的，太浪費時間了。

林區寫生

很多青年人對自己的東西不理解是個悲劇。

傳統是血緣的關係，必須繼承、發展，外來文化則是營養的關係。

我要保留中國藝術的名貴的東西，但要將其拉到現代，讓人感覺是今天的藝術。「所要者魂，可貴者膽」，魂就是時代精神，膽卻敢於突破傳統。我為時代精神花的精力可大了！我總覺得古代藝術雖很好，但與眼前的東西格格不入，例如畫松樹，若用傳統方法，定會很陳舊。一定畫自己眼見的，但要保留傳統的藝術精神。傳統最講抽象，把具體的精神抽象出來。但我反對抽象派，離開具體怎麼抽象？

——李可染1988年7月13日與李松談話摘錄

在藝術學習中，基本功夠不夠、踏實不踏實，大大關係將來藝術的成功。因此有人把它比作樹的根、建築的基。根不深如何能長成參天的大樹，基不固如何能蓋數十層的高樓。所以前輩藝人稱讚某某人的藝術高強，往往要歸功於「底子厚」或「根基結實」。基本功的練習第一必須有正確的方向方法作指導，必須從嚴肅的規矩和一定的程序入手。以畫畫來說，基本功主要的就是強制約束自己的腦、眼、手，合乎客觀真實規律的鍛鍊。當腦眼手還不能吻合時，就要強制它、約束它。用什麼約束？用客觀規律約束，藝術要求越高，規律也就越多越嚴，因而強制約束也就越多越嚴。久而久之，腦、眼、手與客觀真實規律日漸趨於吻合一致了，於是也就建立了正確反映客觀事物的表現力。開始時的規律約束，造成以後表現上的自由。開始時受的約束越嚴，以後的自由也就越大。在步驟上一定要按照程序步步深入不能錯亂。假若一開始就怕規律、怕約束，不按一定程序，想輕輕鬆鬆隨隨便便去進行，就一定練不好基本功。第二，基本功既是一種攻堅戰，就必須有苦學苦練堅毅不拔的精神。必須

暮歸

67×36cm

山靜泉聲喧　1962年　59×48cm

踏踏實實一點不容許蹈虛取巧，否則這結實的基礎是不容易樹立起來的。

　　藝術是從生活裡來的，藝術工作者不能深入生活，他就不可能創造出真正的藝術。可是生活卻不就是藝術。生活對藝術工作者來說，它永遠是原料而不是成品。生活的礦石不經過千錘百煉如何能成為純鋼！而且藝術既是一種創造性的工作，藝術工作者任何一個新的意圖差不多都要經過一段艱難的歷程才得實現。

　　卓越的前輩畫家，他們在創作時，眼不看實物，有的甚至連草稿都不看，就是那樣「白紙對青天」任意揮灑，彷彿宇宙萬事萬物都可自由自在地在手底成長，真是做到了「胸羅丘壑」，「造化在手」。過去我曾陪一位外國畫家去訪問齊白石老人。老人當面畫了一幅水墨蝦子送他。這位外國畫家看後感動的說：「以十幾分鐘的時間完成這樣的傑作，平生還是第一次看見……」一些有成就的藝術家所以能達到這一境地，這與我們傳統藝術十分重視基本功、重視長期的實踐磨練這一重要環節是分不開的。

<div align="right">──〈談藝術實踐中的苦功〉文摘</div>

　　怎樣對待素描？我認為中國畫、山水畫學點素描是可以的，或者說是必要的。素描是研究形象的科學，它概括了繪畫語言的基本法則和規律。素描的唯一目的，就是準確的反映客觀形象。形象描繪的準確性，體面、明暗、光線的科學道理，對中國畫的發展只有好處，沒有壞處。我們的一些前輩畫家，特別是徐悲鴻把西洋素描的科學方法引進中國，對中國繪畫的發展起了很大促進作用，這是近代美術史上的一大功績，我想這是任何人都不能否認的。

有人說，學中國畫的學了素描有礙民族風格的發展，我是不同意這樣的看法。我畫中國畫有數十年，早年也學過短期的素描，現在看來我的素描學習不是多了，而是少了。我曾有補習素描的打算，可惜晚了。假若我的素描修

魏瑪大橋
1957年
55.7×43.9cm

養能再多些。對我的中國畫創作會帶來更大的好處。說西洋素描會影響發展民族風格，這是一種淺見。缺乏民族風格關鍵在於對民族傳統的各個方面沒有進行深入的研究，沒有把自己民族的東西放在主要地位，而不在於學了素描。

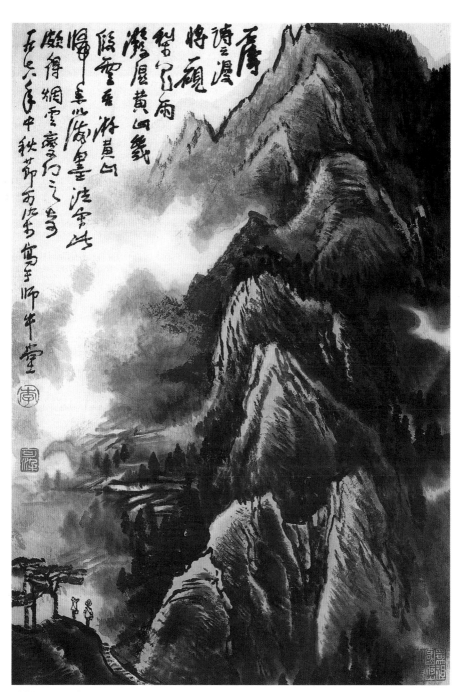

黃山煙雲　1978年　68×46cm

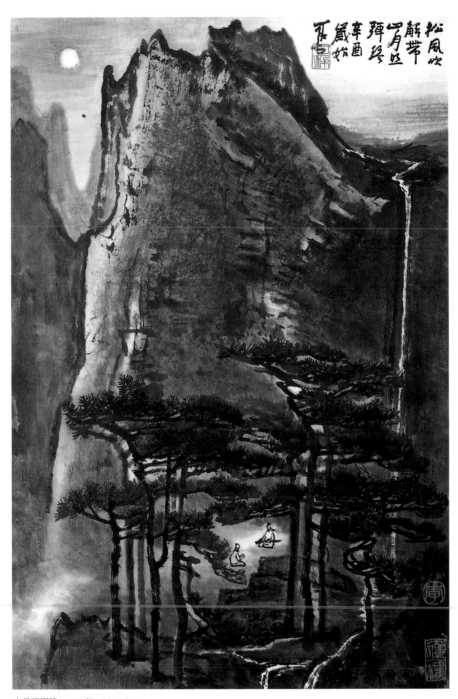

松風吹解帶
山月照彈琴
辛酉鑑拈之

山月照彈琴　1981年　68×45cm

專業的基本功，是指對於表現對象的深入研究和精確描繪的能力。

中國畫專業，一般分山水、花鳥、人物。例如畫山水畫的人，對自己專業的特定對象要進行深入研究，進行專業基本功的嚴格訓練。一個具備一般造型能力的人，不見得能畫好山水畫。畫山水還要有畫山水專業的基本功。一定要對山、水、樹、石、雲、點景人物等進行專門研究、深入觀察、研究大自然山川的組織規律，要超過一般人的認識程度。古人講，「石分三面」、「下筆便有凹凸之形」，這就很難。山有脈絡，不同的岩石有不同的紋理，千變萬化，要表現好是不容易的，得下很大工夫。古人又講：「樹分四枝」，要把樹的前後、左右關係畫出來，畫不好就只有左、右兩面，沒有前、後關係。

我們畫畫，對自己繪畫專業的工具性能、特點，表現手法、技巧、技法都要深入研究。畫中國畫，對筆墨的研究要下很大工夫。宣紙、筆墨是中國畫的專用工具，畫中國畫就得對宣紙、用筆、用墨有所認識。如何使用筆墨，筆墨在宣紙上的表現效果，都關係著中國畫的特色，因此對中國畫的工具運用、技法要進行專門刻苦的鍛鍊。有一次，我在萬縣，看到暮色蒼茫之中，山城的房子，一層一層，很結實，又很豐富、含蓄。要是畫清楚了，就沒有那種迷濛的感覺了，其中有看不完的東西，很複雜也很深厚。後來，我就研究，先把樹房都畫上，以後慢慢再加上去，以紙的明度為「零」，樹、房子畫到「五」，色階成「0」與「5」之比，顯得樹、房子都很清楚，然後把最亮的部分一層層加上墨色，加到「4」與「5」之比，就很含蓄了。我把這種畫法叫做「從無到有，從有到無」。先什麼都有，後來又逐漸地消失，使之含蓄起來。採取怎樣的藝術加工手段，以傳達出特定的意

境，要煞費苦心地去研究、經營。

「師造化」就是要把對象、把生活看做是你最好的老師，古人畫畫的筆法、墨法等等無一不來源於客觀世界，要把客觀世界看成是第一個老師。

寫生既是對客觀世界反覆的再認識，就要把寫生做為最好的學習過程。不要以為自己完全了解對象了，最好是以為自己像是從別的星球上來的，一切都充滿了新鮮感覺。不用成見看事物，對任何對象都要再認識。俗話說「心懷成見，視而不見」，所以寫生時，要把自己看成是小學生。藝術家

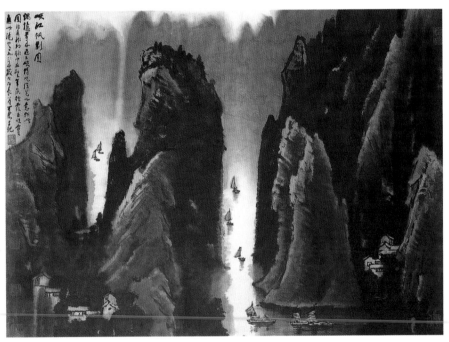

峽江帆影
1988年
105×76cm

對客觀事物的觀察應與一般人的理解有區別，探究對象應當較之深刻得多。樹，路過的人不在意，一旦經藝術家加工描繪，就成了眾所矚目的藝術品了。

雨勢驟晴山又綠　1979年　69.8×45.2cm

筆墨問題

中國畫在世界美術中的特色是以線描和墨色爲表現基礎的，因此筆墨的研究成爲中國畫的一個重要問題。我國歷代著名的畫家可說沒有一個不是在筆墨上下很大工夫的。中國畫家把書法看做繪畫線描的基本功，幾千年來在這方面積累了極爲寶貴的經驗，以至達到出神入化的程度。

我們現代的中國畫，由於各方面條件的優越，有了很大的發展。我們要超越前代並非奢想，在某些方面甚至應當說已經超過了古人。但在筆墨和書法上，還遠遠趕不上我們的先輩。由於筆墨的功力差，往往使畫面軟弱無力而又降低了中國畫特色。尤其是書法，可以說青年作者的大多數沒有在這方面下過苦功，在畫上題上幾個字，就像在一首優美的音樂中突然出現幾個不協調的噪音，破壞了畫面。比喻總是蹩腳的，其實，我說的「優美的音樂」——畫面本身也往往因爲筆墨底氣的不足而大大遜色，減少了「逼人」、「感人」的藝術力量。因此我們要提高中國畫現有的水準，還必須同時在筆墨上下一番工夫，向傳統、向我們的前輩認眞學習。要做到這一點，我看還要從思想上糾正不重視中國畫工具性能的錯誤看法，以爲用中國筆墨在中國宣紙上畫速寫就是中國畫，是簡單化的、有害的。

古人講筆墨，說要「無起止之跡」，因爲客觀事物都是渾然一體沒有什麼開頭完了的痕跡，這不難理解。又說「無筆痕」，看來頗爲費解。既然用筆作畫，又講究有筆有墨，怎能說無筆痕呢？這並不是說畫法工細到不見筆觸，而是說筆墨的痕跡要與自然形象緊密結合，筆墨的形跡已化爲自然的形象。筆墨原由表現客觀物象而產生，筆墨若脫離客觀物象就無存在的必要了。

黃昏待月明　1985年　68.7×45.6cm

黃山清涼台
46×34.5cm

　　筆墨是形成中國畫藝術特色的一個重要組成部分。畫家
有了筆墨工夫，下筆與物象渾然一體，筆墨腴潤而蒼勁；乾
筆不枯、濕筆不滑、重墨不濁、淡墨不薄。層層遞加，墨越
重而畫越亮，畫不著色而墨分五彩。筆情墨趣，光華照人。
我國歷代畫家、書家在長期實踐中為我們留下極其豐富寶貴
的遺產，我們必須珍惜、慎重分析研究，這裡只能略舉一、
二，掛一漏萬，以後還需大家作深入的探討。

　　什麼叫意境？要下一個確切的定義也不是那麼容易。我
在五〇年代末，結合寫生創作的體會，寫了〈漫談山水畫〉一

文①。內中談了點山水畫的意境和意匠問題，這裡我再簡略談一下自己的認識和體會。

　　意境是什麼？意境是藝術的靈魂。是客觀事物精粹部分的集中，加上人的思想感情的陶鑄，經過高度藝術加工達到情景交融；借景抒情，從而表現出來的藝術境界、詩的境界，就叫做意境。

諧趣園　35×42.5cm

　　意境，既是客觀事物精粹部分的集中反映，又是作者感情的化身，一筆一畫既是客觀形象的表現，又是自己感情的

抒發。

　　一個藝術品，藝術家不進入境界是不會感動人的。你自己都沒有感動，怎麼能感動別人？

　　所以我認為，意境是山水畫的靈魂。沒有意境或意境不鮮明，絕對創作不出引人入勝的山水畫。為要獲得我們時代

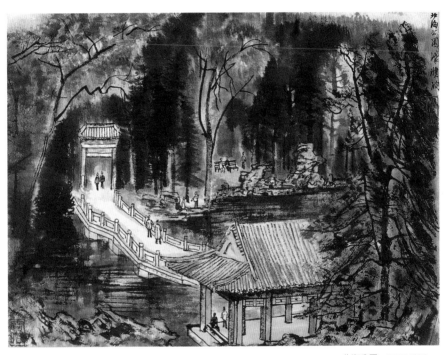

北海公園　38.5×50.5cm

新的意境，最重要的有幾條：一是深刻認識客觀對象的精神實質，二是對我們的時代生活要有強烈、眞摯的感情。客觀現實最本質的美，經過主觀的思想感情的陶鑄和藝術加工，才能創造出情景交融，蘊含著新意境的山水畫來。

　　表現意境的加工手段，叫「意匠」。在藝術上這個「匠」字是很高的譽詞，如「匠心」、「宗匠」等等。對藝術家來說，加工手段的高低關係著藝術造詣的高低，歷代卓越的藝

術家沒有不在意匠上下工夫的。杜甫詩云：「意匠慘淡經營中」；又云：「平生性癖耽佳句，語不驚人死不休。」慘淡經營，寫不出感人的詩句，死了都不甘心，這是何等的精神。

「似奇而反正」是中國字畫結構的規律，同於西畫的變化中求統一的構圖法。奇是變化，正是均衡。奇、正相反相成，好的構圖要在變化中求統一。比如說畫面一邊東西很多很實，一邊東西很少很虛，但看起來不偏不倚均衡統一。所以說好的構圖像一桿秤。秤上稱五十斤柴草，體積很大，另一邊是秤錘體積很小，但提起來兩邊均衡。

要在最小一張紙上，表現出最大最豐富的內容。一張紙與大自然相比，即使是一張丈二匹，也仍然是很小的。因此要珍惜畫面。我常說一寸畫面一寸金。內容值得用一寸的地方，決不能讓它佔一寸半。有人作畫，讓極不重要的部分如不起什麼作用的地坡佔很大面積，或留出毫無意義的空白，因而縮小了主要部分，使它不能盡量發揮，這都是不懂構圖法的。

中國畫對於構圖，有極為精闢的見解。如「經營位置」，就是獨具匠心的構圖法，也是形成中國畫民族特色的重要因素之一。它與西方繪畫的構圖法大不相同。一般說來，西方繪畫總有一個固定的立腳點，只能把視野所見的東西收入畫面（當然有時也有些集中、變化），而中國畫創作，可以全然不受這個限制而大大超脫了固定的立腳點、超越了一定的視野範圍。當你觀察生活、感受生活，獲得了一定的意境，有了一個中心思想內容時，可以把你經年累月所見所知以至所想全部重新喚起，只要是與這中心內容有關的、情調一致的，都可組織在一幅畫裡。因此中國畫常可

以反映出極其廣闊宏偉的內容，如前面所說的千岩萬壑，層巒疊嶂、千里江山、萬里長江，同時出現在一幅畫面之中，使人站在這樣的畫幅面前，感到祖國河山的壯麗偉大，引起熱愛祖國的感情。

藝術決不是某一事物的圖解和說明。它是藝術家在深入生活中得到了深刻的認識和強烈的感受；在不能自已的激情下，通過了高度的意匠加工創造出的珍品，從而把人引導到這藝術境界之中，得到深刻的感染。

— 摘自〈談學山水畫〉孔美蘭根據李可染在湖北省山水畫學習班講學記錄以及平時談畫筆記綜合整理，經本人審閱、修改。原載《美術研究》1979 年第 1 期畫

山水，最重要的問題是「意境」，意境是山水畫的靈魂。

什麼是意境？我認爲，意境就是景與情的結合，寫景就是寫情。山水畫不是地理、自然環境的說明和圖解，不用說，它當然要求包括自然地理的準確性，但更重要的還是表現人對自然的思想感情，見景生情，景與情要結合。如果片面追求自然科學的一面，畫花、畫鳥都會成爲死的標本，畫風景也缺乏情趣，沒有畫意，自己就不曾感動，當然更感動不了別人。

意境的產生，有賴於思想感情，而思想感情的產生，又與對客觀事物認識的深度有關。要深入全面的認識對象，必須身臨其境，長期觀察。例如，齊白石畫蝦，就是在長期觀察中，在不斷表現的過程中，對蝦的認識才逐漸深入了，也只有當對事物的認識全面了，做到「全馬在胸」、「胸有成竹」、「白紙對青天」、「造化在手」的程度，才能把握對

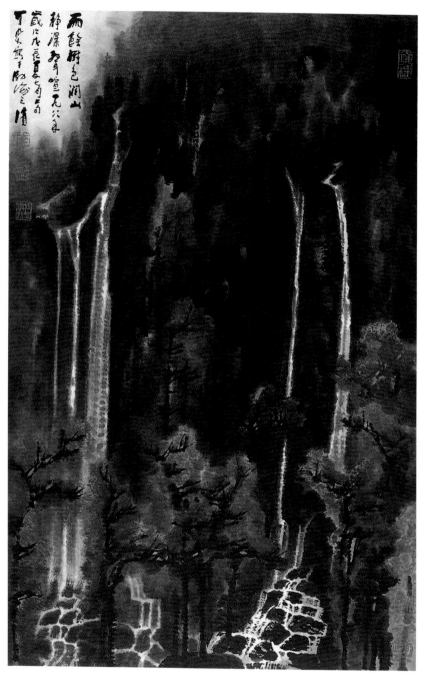

山靜瀑聲喧　1988年　92.7×58.8cm

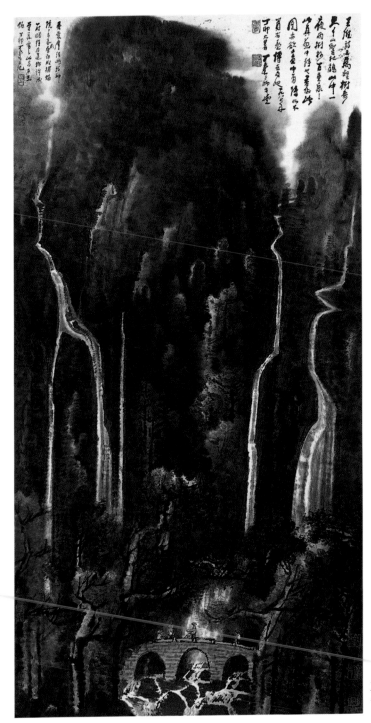

王維詩意圖
1987年

山川鄉國情
書法
1986年
45.4×37.9cm

象的精神實質，賦予對象以生命。我們不能設想齊白石畫蝦，在看一眼、畫一筆的情況下能畫出今天這樣的作品來；而是對蝦的精神狀態熟悉極了，蝦才在畫家的筆下活起來的。對客觀對象不熟悉或不太熟悉，就一定畫不出好畫。

寫景是為了要寫情，這一點，在中國優秀詩人和畫家心裡一直是很明確的，無論寫詩、作畫，都要求站得高於現實，這樣來觀察、認識現實，才可能全面深入。例如毛澤東的〈沁園春〉開頭兩句：「千里冰封，萬里雪飄」，就充分體現了詩人胸懷和思想的高度境界。

中國畫不強調「光」，這並非不科學，而是注重表現長期觀察的結果。拿畫松樹來說，以中國畫家看來，如沒有特殊的時間要求（如朝霞暮靄等）。早晨八點鐘或中午十二

點，都不是重要的。重要的是表現松樹的精神實質。像五代畫家荊浩在太行山上描寫松樹，朝朝暮暮長期觀察，畫松「凡數萬本，始得其眞」。去見一位作者出外寫生，兩個禮拜就畫了一百多張，這當然只能浮光掠影，不可能深刻認識對象，更不可能創造意境。如果一位畫家眞正力求表現對象的精神實質，那麼一棵樹，就可以唱一齣重頭戲。記得蘇州有四棵古老的柏樹名叫「清」、「奇」、「古」、「怪」，經歷過風暴、雷擊，有一棵大樹已橫倒在地下，像一條巨龍似的；但是枝葉茂盛，生命力強，使人感覺很年輕的樣子。經過兩千多年，不斷與自然搏鬥，古老的枝幹堅如鐵石，而又重生出千枝萬葉，使人感覺到它的氣勢和宇宙的力量。一棵樹，一座山，觀其精神實質，經過畫家思想感情的誇張渲染，意境會更鮮明，木然地畫畫，是畫不出好畫的。每一處風景都有其各自不同的特色，如同人的性格差異一樣，四川人說：「峨嵋天下秀，夔門天下險，劍閣天下雄，青城天下幽。」這話是有道理的。我們看頤和園風景，則是富麗堂皇，給人金碧輝煌的印象。一個山水畫家，對所描繪的景物，一定要有強烈、眞摯、樸素的感情，說假話不行。有的畫家，沒有深刻感受，沒有表現自己親身感受的強烈欲望，總是重複別人的，就談不到意境的獨創性。

肯定地說，畫畫要有意境，否則力量無處使，但是有了意境不夠，還要有意匠；爲了傳達思想感情，要千方百計想辦法。意匠即表現方法，表現手段的設計，簡單地說，就是加工手段，齊白石有一印章「老齊手段」，說明他的畫是很講究意匠的。

意境和意匠是山水畫的主要的兩個關鍵，有了意境，沒有意匠，意境也就落了空。杜甫說「意匠慘淡經營中」，又說「語不驚人死不休」。詩人、畫家爲了把自己的感受傳達

給別人，一定要苦心經營意匠，才能找到打動人心的藝術語言。

——1959年〈山水畫的意境〉文摘

一個畫家要堅持現實主義的正確道路，就要認真學兩本書：一本是大自然和社會，它包羅萬象、無窮無盡，上自天文，下至地理。任何一個現象，都是一門無盡的學問，深鑽進去，都可成為個專家。畫家要精讀大自然、社會這本書，要真正深入客觀實際，要熟讀你要表現的那個範圍內的大自然。第二是精讀傳統這本書。傳統包括歷史，歷史本身是傳

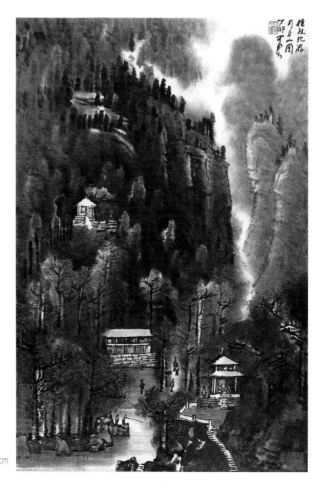

月牙山圖
1987年
90.3×59.3cm

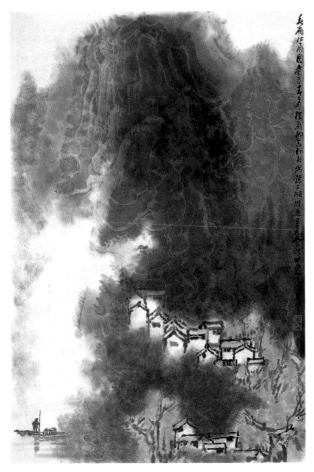

春雨江南圖

統的一部分。人離開了客觀世界，離開了傳統，你不能創造
出任何東西。傳統包括古今中外，包括一切間接的經驗，就
是除了你自己直接經驗以外的一切間接經驗。傳統是自有文
化以來數千年億萬人智慧的結晶。不接受前人的經驗是愚蠢
的，不接受就是把自己退到了原始野蠻人的地位。

　　傳統和生活有很豐富的內容，這就是全面修養的內容。
發現前人未發現的新的規律，才能有新的創造。要有對於傳
統的全面修養，對生活的全面修養，就必須有堅強的毅力，
要攻關，攻很多關。追求一個真理並不容易。唐僧取經，闖

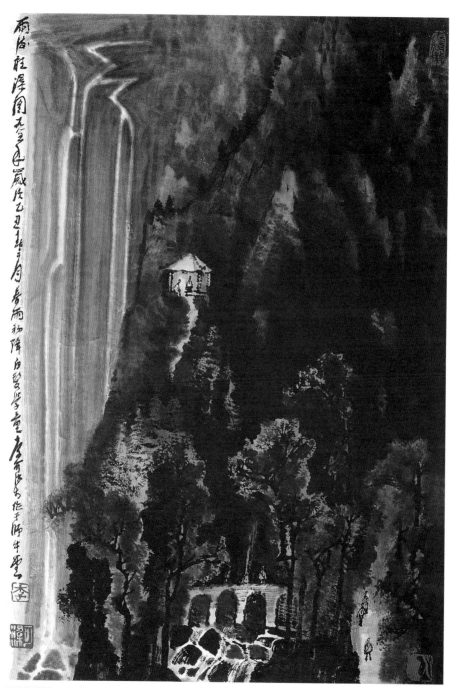

雨後聽瀑圖　1985年　68.7×45.8cm

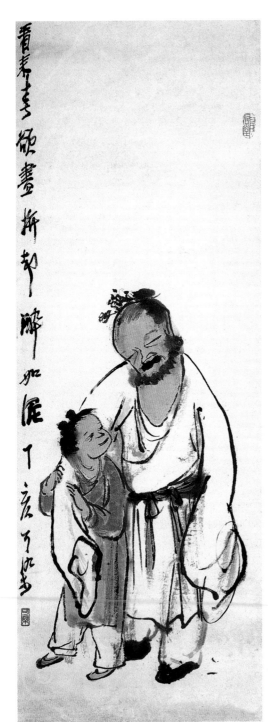

醉翁圖
1947年
95×34.5cm

過七十二魔難，才取回了眞經。一個人沒有堅強的毅力，沒有戰鬥精神，不能獲得眞理，也達不到高峰。我刻過一方圖章「七十二難」，來激勵自己和困難作鬥爭。以前我在中國畫方面，做一點革新工作，保守派反對，虛無派也反對。藝術道路是崎嶇不平的，「七十二難」是必然的。眞正的藝術要付出很大的代價，要攻很多關。

——摘自〈生活‧傳統‧修養〉，

原載《美術》1980 年第 5 期

蘇聯考涅楚克對我說：中國畫給人一種愉快的感覺。他臨走時對我說：你們應該把創作方法告訴我們，應該把東方的創作方法告訴西方人。許多西方國家應該向東方學習。

我們要掌握中國畫的特點，才能發展它。

中國藝術的特點，我認爲可歸納爲兩點，即：深入、全面地認識生活；大膽的、高度的意匠加工。

我們常認爲中國畫脫離生活。元代以來的繪畫有復古主義傾向，繪畫的成法很多，沿用不絕，確實有脫離生活的傾向。但從藝術上的特點講，中國畫是「白紙對青天」，層出不窮，這又很容易引起人的錯覺。其實這是對生活有高度的理解，才能畫出來的。

齊白石的畫眞正達到了「造化在胸」。他眞是了解自然的規律，「造化在手」方能漏洩造化祕密。也就是不僅掌握了自然的形象，而且掌握了自然的規律。

荊浩在太行山上畫松「凡數萬本，方如其眞」，「眞」就是自然的規律，了解自然規律才能創造。

中國畫要求最高的境界是「化境」，一個真正的大音樂家，生活、技術全都解決了，如中國的音樂家對於樂譜全已爛熟於胸中，不用看譜子，他才能用全部的精力去表達感情。貝多芬演奏「田園交響曲」也是如此。

世界藝術都有剪裁，中國畫則是大膽剪裁，重要的盡量要，不重要的乾脆不要，甚至剪裁到零。

畫小品可以交待透視，透視對你有幫助時，何必放棄它呢？但若是表現大的場面，畫千岩萬壑，便不要被透視局限住。

科學為藝術服務，但科學不能限制藝術。

畫不是透視的說明，看得過去就行了，不要過於要求透視。

中國畫的天地是很大的，中國畫不只包括視覺，也包括知覺。應包括所見、所知、所想。所知是現在所見與過去所見的總和，「搜盡奇峰打草稿」正是這個意思。所知之中包括間接經驗、包括傳統、前人的經驗。所想是直接認識間接認識的推移。

——摘自〈中國畫的特點〉，

1958 年李松據課堂筆記整理

筆法是傳統的一個重要方面，是表現方法的一個共性，是中國長期表現客觀事物中得出的一個共同規律。中國人畫線畫得太久了，對線的要求極高，從中找出了許多規律，例如「無起止之跡」就是一條規律，這完全是由客觀規律中得來的。因為客觀事物是渾然一體的，另一方面也與含蓄有關，例如石濤畫的水，線條兩端是模糊的，能給人以無盡之意，中國畫就是

以有限的筆墨表現無盡的內容。

中國畫強調線，客觀事物有形象、色彩、明暗，中國畫最重輪廓，把輪廓看做骨幹，看做表現客觀事物最簡捷、最有力、最概括、最突出的手段，線條的概括力很強。〈清明上河圖〉中的船很小，而形象則是包羅無餘的。

筆墨是從客觀事物來的，一定與客觀事物有關，筆墨必須通過表現客觀事物來發展自身。清代有些畫家筆法抽象化，專門玩弄筆墨，脫離了客觀來源，流於形式主義。王原祁的筆力被譽為「金剛杵」，但缺乏意境。

把筆墨看做中國畫的一切，或者否定筆墨的作用，都是錯誤的。

力：藝術一定要講求力，中國人講「筆尚峻勁」，六法論中講骨法用筆，王羲之的字人稱「筆力驚絕」、「字勢雄強」。古人講「力透紙背」、「力能扛鼎」，講李邕的字「力大於身」，筆力能加強表現力。齊白石寫「壽」字的「寸」，吳作人說能掛一座山。

力是如何產生的?矛盾產生力，紙對筆有阻力，中國人講究好的線條澀、毛，這與表現客觀事物有關。澀，表現才有力。

<div align="center">提力</div>

用筆有三種力量：壓力 ——均衡地發展。

<div align="center">拖力</div>

筆要能提得起，必要作得筆主，不能倒臥。另一方面要壓，例如畫粗線，要壓六提四，一定要壓住。用筆最常見的毛病是墜、飄、抹。筆應完全主動。齊白石畫荷葉梗，像用

鉛筆一樣，始終壓住二分。

—— 摘自《論筆法》，

1959 年李松記錄整理

中國畫到今天仍是蒙塵的明珠。中國畫水準是很高的。有一次看中國畫和別國的繪畫聯展，感到兩者水準差距很遠。回來以後，我就請王鏞刻了一方圖章「東方既白」，是借用蘇東坡〈前赤壁賦〉的結尾一句「不知東方之既白」。東方文藝復興的曙光一定會到來，中國畫會在世界上佔很高的地位。

尼克森這次訪華，電台記者問他對中國的看法。他講了一句很好的話：「中國是一個沒有人能畢業的大學。」日本作家井上靖十分敬仰中國的文化，他說孔子是人類的偉人，早在春秋戰國，中國就出了那麼多大哲學家。

確實，中國很早就形成了自己的東方藝術體系。東方藝術體系中出現了它特殊的表現形式。

外國人認識中國有兩個方面：一是古代的藝術，沒人敢說中國沒文化。再一個方面是認為中國藝術只有按西方現代派藝術的路子走，才算是進入了世界水準，這當然是錯誤的。

中國有很偉大的藝術、藝術家。外國的確也有很偉大的藝術和藝術家，如林布蘭特、莫內、雷諾瓦……但不能忘記自己。對於外國大師的東西應當吸收，但自己的傳統是血緣關係。

中國畫也需要介紹、剖析，站在東方人的立場上介紹。東西方藝術是有差異的，不能用一把尺衡量，差異是發展的動力，東西方如果都一樣，那就沒有發展了。

我開展覽會的時候，有西方朋友問起李可染是用什麼眼光看待自然的。外國人對自然的觀察往往限於視野範圍之

內，對於中國人體察自然的特殊方式及中國畫的內美不易理解。

中國文化體現出人的胸襟是博大的。「黃河之水天上來，奔流到海不復回」兩句詩橫斷了中國；「今人不見古時月，今月曾經照古人」兩句詩貫穿了人類的歷史。「千岩萬壑」是用直覺來反映自然界，所包容的境界是非常之偉大的。

中國人畫畫到一定境界之時，思想飛翔，達到了精神上的自由狀態，傳統已經看遍了，山水也都看遍了，畫畫的時候什麼都不用看，白紙對青天，胸中丘壑，筆底煙霞。

中國人作畫「無鞍乘野馬，赤手捉毒蛇」，是難度很大的。難度大，也正是藝術高低的一個標準。一般人做不到。他有五十年功夫，你四十年功夫辦不到。

現在有些藝術理論害了青年人，任所欲為，爬到景山上就伸出兩手說：「我勝利了」！要站到喜馬拉雅山上再歡呼。

理解中國畫是很難的，中國人講畫理的內涵，要真正理解更難。

<p style="text-align:right">── 摘自〈讓世界理解東方藝術──最後一課〉，
1989 年李松記錄整理</p>

（編者注：1989 年的這次談話是李可染應香港《收藏天地》之約，找來在京部分學生商量組稿之事。在場有李夫人鄒佩珠和畫家李寶林、周思聰、李行簡、王振中、李松、詹庚西。）

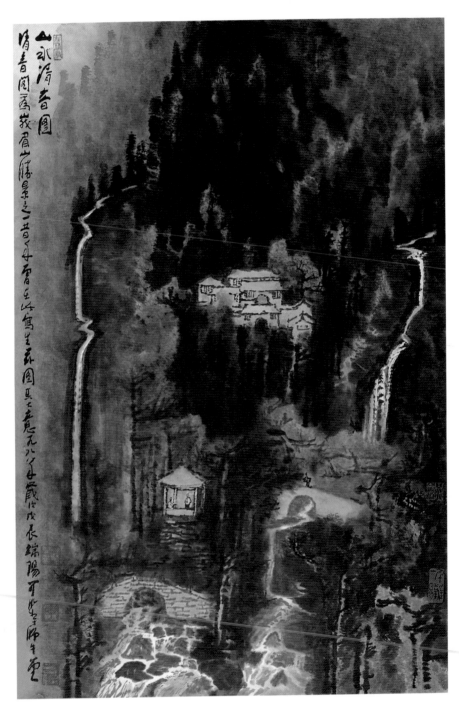

　山水清音圖　1988年　水墨畫

四｜各家評論摘錄

李可染的三幅作品，是用了十分圓渾的筆法，如實地把他的抑鬱的感情寫出來。

—— 1931 年上海《文藝新聞》7 月號于海評論

〈一八藝社第二屆習作展覽會〉文摘，見《藝術搖籃》，

浙江美術學院出版社，第 82 頁

李可染的山水以氣勢勝，李可染的牧牛圖以情趣勝。這種情趣同徐悲鴻畫馬很不相同。徐悲鴻馬，有時候是表達個人的奮鬥精神，有時候是用來做為民族圖強的象徵。

整體說來，在李可染的眾多牧牛圖中，他所強調的不是與「橫眉冷對」相對稱的「孺子牛」的味道，而是抒發一種田園式的和牧歌式的情調。這種情調不關國家興亡或朝廷冷暖之事，而是近似王維詩中「斜陽照墟落，窮巷牛羊歸」，或者似宋人雷震中所寫「草滿池塘水滿坡，山街落日浸寒漪。牧童歸去橫牛背，短笛無腔信口吹」的境界。這是一種與世無爭的、純樸的、和諧的、童真的境界。

—— 許行:〈黑墨團裡有文章 —— 論李可染

的山水兼談他的牧牛畫作〉，摘自

《藝術家》160 號，1988 年 9 月

芒碭豐沛之間，古多奇士，其卓犖英絕者，恆命世而王，冠冕宇內，揮斥八荒。古今人職業雖各有不同，秉賦或殊，但其得地靈山川之助，應運而生者，其吐屬之豪健奔放，風範之高亢磊落，以視兩千年前亡秦革命之夫，固同一格調也。吾友劉君開渠，徐州人，其雕塑已在吾國內開宗，而徐州李先生可染，尤於繪畫上，獨標新韻，徐天池之放浪縱橫於木石群卉間者，李君悉置諸人物之上，奇趣洋溢，不

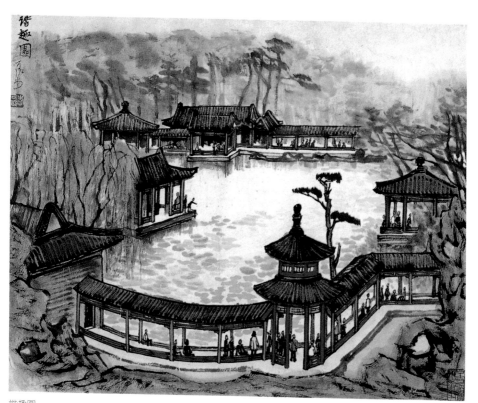

諧趣圖
1957年
39.5×48.7cm

可一世，筆歌墨舞，遂罕先例，假以時日，其成就誠未可限量，世之向慕瘻瓢者，於此應感飽啖荔枝之樂也。夫其興之所至，不加修飾，或披發佯狂；或沉醉臥倒；皆狂狷之真，為聖人所取。必欲踽踽跟跟目不斜視，憧憬冷肉，內外皆方，識者已指之為鄉愿，而素為李君之所不屑者也。故都人文薈萃，且多卓識，李君嚶求之意，當不難如以償也。

——徐悲鴻語，載於1947年9月12日天津《益世報》

李可染早歲習山水，少長入學，習基礎素描，亦擅油畫水彩。此二者是「墨」與「色」之極；既嫻以色取形，乃鮮以墨為色，是悟藝之昇華。若夫斤斤於「墨」、「色」之辯，往返周折於其間，環復不得出者，非李可染之儔也。

夫墨非必黑，色非必彩，墨、色兼收，情趣並發。

陽朔南山岖渡頭
1959 年
60.4 × 45.2cm

情生境內，神游象外，端在心物兩得，墨彩兩忘，臻黑、彩
總現，渾然一體，不待色全而象周。

　　李可染藝術天地至廣而於山水匠心獨運。峰巒隱顯，雲

煙吞吐，成古人所未逮；嵐影樹光，以墨勝彩，創境界以推陳。更於丹青之外，亦通音律，常以我國傳統戲劇藝術以喻畫。故其藝之精拔在於廣蓄博收。

——吳作人語，載於《美術研究》1986年第1期

在窮苦中，偶爾能看到幾幅好畫，精神爲之一振，比吃了一盤白斬雞更有滋味！幸福得很，這次一入城便趕上了可染兄的畫展，——豈止幾幅，三間大廳都掛滿了好畫啊！

在五年前吧，文藝協會義賣會員們的書畫，可染兄畫了一幅水牛、一幅山水，交給了我。這兩張我自己買下了，那幅水牛今天還在我的書齋兼客廳兼臥室裡懸掛著。我極愛那幾筆抹成的牛啊！

昨天去看可染兄的畫展，我足足的看了兩個鐘頭。他的畫比五年前進步了不知有多少！五年前，他彷彿還是在故意的大膽塗抹，使人看到他的膽量，可不一定就替他放心——他手下有時候遲疑不定。今天，他幾乎沒有一筆不是極大膽

太湖黿頭渚公園
1979年
55 × 68.2cm

的，可是也沒能一筆不是「指揮若定」了的。他的畫已完全是他自己的了，而且絕不叫觀者不放心。

他的山水，我以為，不如人物好。山水，經過多少代的名家苦心創造，到今天恐怕誰也不容易一下子就跳出老圈子去。可染兄很想跳出老圈子去。不論在用筆上，意境上，著色上，構圖上，他都想創造，不事摹仿。可是，他只作到了一部分，因為他的意境還是中國田園詩的淡遠幽靜，他沒有敢嘗試把「新詩」畫在紙上。在這點上，他的膽氣雖大，可是還比不上趙望雲。憑可染兄的天才與功力，假若他肯試驗「新詩」，我相信他必定會超過望雲去的。

趙望雲也以畫人物出名，可是，事實上，他並沒畫出人來。望雲的人沒有眼睛，沒有表情。論畫人物，可染兄的作品恐怕要算國內最偉大的一位了。真的他沒有像望雲那樣分神給人物換衣裝，但是望雲只能教人物換上現代衣服，而沒有創造出人。可染的人物是創造，他說那是杜甫那就是杜甫，他要創造出一個醉漢，就創造出一個醉漢，——與杜甫一樣可以不朽！可染兄真聰明，那只是一抹，或畫成幾條淡墨的線，便成了人物的衣物；他會運用中國畫中特有的線條簡勁之美，而不去多用心衣服是哪一朝哪一代的。他把精神都留著畫人物的臉眼。大體上說，中國畫人物的臉永遠是在動的，像一塊有眉有眼的木板，可染兄卻極聰明地把西洋畫中的人物表情法搬運到中國畫裡來，於是他的人物就活了。他的人物有的閉著眼，有的睜著一只眼閉著一只眼，有的挑著眉，有的歪著嘴，不管他們的眉眼是什麼樣子吧，他們的內心與靈魂，都由他們的臉上鑽出來，可憐的或可笑的活在紙上，永遠活著！在創造這些人物的時候，可染兄充分的表現了他自己的為人——他熱情，直爽，而且有幽默感。他畫這些人，是為同情他們，即使他們的樣子有的很可笑。

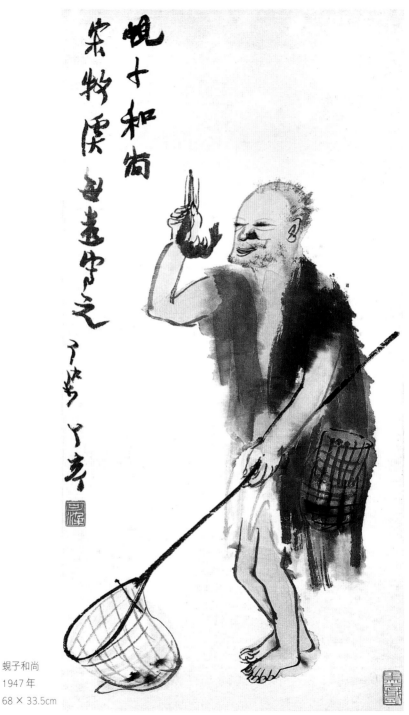

蜆子和尚
1947 年
68 × 33.5cm

他的人物中的女郎們不像男人們那麼活潑，恐怕也許是尊重女性，不肯開小玩笑的關係吧？假如是這樣，就不畫她們也好，——創造出幾個有趣的醉羅漢或是永遠酣睡的牧童也就夠了！

——老舍語，載於1944年12月22日重慶《掃蕩報》

李可染帶進中國畫的不是透視、解剖、比例、色彩這些科學性的技法，而是印象派、野獸派畫家在自然面前保持清新、活躍的感受能力和視覺上的敏感和誇張。這些新的因素使沉悶、單調已數百年的山水畫，再次具有鮮活的視覺感染力。

——水天中：《中國現代繪畫評論》，

第177頁，山西人民出版社

他（李可染）的山水是現代人眼中的中國山水，不是現代人心懷古代那種虛浮不實的幻景。

要評定李可染山水畫的成就，必須從中國畫的弊病上來著手，才知道他的一切作為，都是沒落的民族文化起死回生的良藥。

——台灣楚戈：《跨越時代的畫家李可染》

第109頁，山西人民出版社

李可染在二度空間整體結構上所作奇崛的經營，可說前無古人。

他與傅抱石先生最大的不同，就是抱石先生最好的作品是「閉門造車」，不是寫生山水。李可染與之正好相反，這是兩種不同的創作類型，卻都同樣登峰造極。

—— 台灣何懷碩《白摧朽骨黑入太陰》，

第119、121頁，山西人民出版社

李可染是繼黃賓虹之後，在山水畫領域的新里程碑。他的藝術是本民族的，也是世界的；是一個時代的，也具有永恆的意義。

積墨山水
1984 年
67.9 × 45.1cm

——邵大箴：《李可染中國畫集・序》，

錦繡出版社

可以說，潘天壽、李可染在中國畫上的建樹對後人所產

生的影響，更多的是消極的影響。

黟岩飛雪圖　1988年　87.9×52.7cm

魯迅故居百草園圖　1956年　58×43.5cm

——摘自李小山〈當代中國畫之我見〉，
載於《江蘇畫刊》1985 年第 7 期

書法既是李可染的餘事，也是他的全部藝術活動的重要
部分。說餘事，因為書法只佔用他從事繪畫以外的較少的時
間，並且與繪畫的數量比較佔據次位。但是從書畫理法相同
的意義來說，從筆法與結構的最抽象的原則來說，書法就不

畫山側影
1959 年
44.5 × 54.8cm

僅不是餘事，而是可染藝術十分重要的基礎工程了。

<div style="text-align: right">——沈鵬：《李可染書畫全集・書法卷・序》，
天津人民美術出版社</div>

由於他（李可染）不拒絕變通，也不固守傳統的「純正」，終於開創了一條革新之路，重新煥發了中國山水畫的青春。

<div style="text-align: right">——〔美國〕高居翰：《李可染研究・序》</div>

李可染山水境界不僅源自他的審美經驗，他的氣質個性，也植根於深層民族心理意識結構，是與民族審美心理源遠流長的潛流匯合在一起的。

<div style="text-align: right">——郎紹君：《論中國現代美術》第246、250頁，
江蘇美術出版社</div>

李可染的素描、速寫是個十分豐富的世界，它是李家山水重要的組成部分，本身亦是很有特色的藝術品。這些素描、速寫、草圖、資料，體現著李可染吸收西畫素描之長又敢於突破西畫素描的創造性，其中所蘊含的苦功和美學追求更是一筆寶貴的精神財富。

<div style="text-align: right">——劉曦林：《中國畫與現代中國》
第261頁，廣西美術出版社</div>

山水畫是李可染藝術成就的主要方面，李可染的山水畫作品是當代中國山水畫藝術的傑出代表。李可染的藝術曾經被堅貞守古之士目為異端，他的山水畫也曾被認為「江山如此多黑」，遭受批判。到後來，又被領新標異者視做傳統的化身，有種種議論。李可染的內心長期承受著巨大的壓力。但是他一直在義無反顧地進行著勇敢的開拓。他的畫有豐厚的傳統內涵，也有豐厚的感情內涵，由生活孕育，由時代生成。是個人際遇與時代的運轉相撞擊、相匯合後的藝術昇華。

——李松：《二十世紀中國畫家研究叢書——李可染》，
第39頁，廣西美術出版社

　　你(李可染)的畫氣派大！

　　　　　　　　——陸儼少語：見萬青力：《李可染評傳》，
第230頁，台灣雄獅出版社，1995年版

　　改良主義和傳統主義是二十世紀中國繪畫發展中的兩大
主流。李可染既是一個改良主義者，又是一個傳統主義者，這
與其他同代畫家是相當不同的。

　　李可染的成功，最根本的動力是基於他對於中國文化的
確信。

　　　　　　　　　——萬青力：《李可染評傳》，第42、37頁

　　金多心之字，板、結、刻。李可染之畫，刻、結、板。

　　　　——陳子莊：《石壺論畫語要》第53頁，陳滯冬整理，
四川美術出版社1987年版

　　駕馭「黑」與「白」兩極色，由「最佳最美的顏色」之間
拓展出無限微妙層次的，首推當代中國水墨寫意山水畫家李可
染。

　　　　　　　　　——孫美蘭：《李可染研究》，第94頁

　　假設我們要嘗試選擇一位二十世紀的中國畫家，他的個人
經歷、藝術生涯、美學理念和所產生之影響，能夠約略概括這
一紛亂時期的藝術主流——這位藝術家必定是李可染。

　　　　　　　　——〔英國〕邁可·蘇立文：《李可染評傳·序》

　　在優秀的畫家群中，李可染無疑是立於最崇高的地位。他
的作品一方面吸收了傳統國畫的精華，但卻並非純粹模擬，而
是具有極高的創意；另一方面，他採納了不少西洋繪畫的方
法，透過自己的理解，融入了他個人的畫風。

　　　　　　　　——〔美國〕李鑄晉《李可染評傳·序》

昔司馬相如文章橫行天下，今可染弟之書畫可以橫行矣。

——齊白石〈題贈李可染五蟹圖〉句

中國畫後代高出上古者在乾嘉間，向後無多，至同光間

頤和園扇面殿
1957 年
43.5 × 52.5cm

僅有趙撝叔，再後只有吳缶廬，缶廬之後約二十餘年，畫手如鱗，繼缶廬者有李可染，今見可染畫，因多事饒舌。

——齊白石：〈題李可染牧童雙牛圖〉

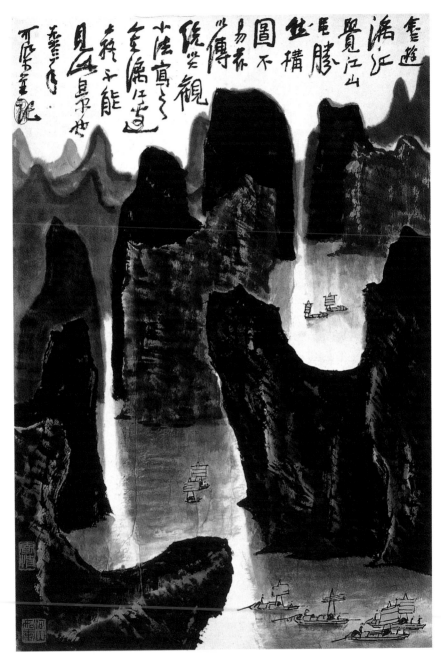

灕江　1963年　69.4×47.3cm

灕江風景為李可染所鍾情，是他屢屢創作的題材。畫家題識謂：「人在灕江邊上終不能見此景也」，正是畫家作畫
不是自然主義地再現客觀世界的自由。畫家採用傳統的「以大觀小」法，鳥瞰式、移步式地擷取灕江中最使他感
動的山勢、視角，妙予剪裁，故此乃其心、眼交會中之灕江。

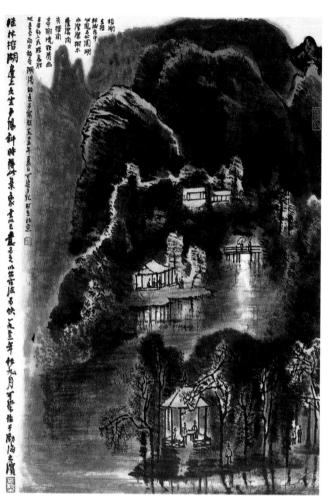

榕湖夕照
1963 年
69.5 × 46.9cm

　　李可染〈柳溪漁艇圖〉這樣的畫表現了深沉的、年老的
中國人對永恆自然的反應，同時也是他們對新事物的眞誠慶
賀。

　　　　　　──〔英國〕邁可・蘇立文：《山川悠遠》，第116頁

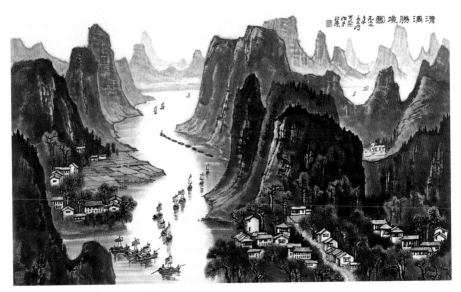

清漓勝境圖　1977年　152×128cm

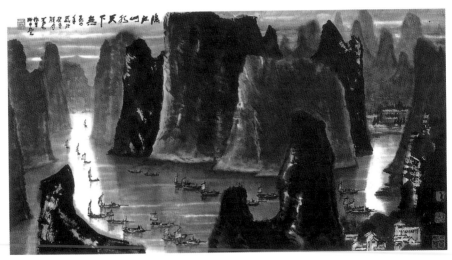

灕江山水天下無　1984年　126.5×67.8cm

山亭夕陽　1963年　69.4×46.8cm

逆光畫法是李可染畫風的一個標誌，自然景物由於陽光的照射的確經常出現「黑亮」的逆光效果，但歷來
的畫家都沒有注意到或者說注意到而不善於表達這一自然景物的瞬間美感。李可染卻緊緊抓住這一自然的景
象，不斷求索實踐，使之具有了特殊的審美意義。此作為早期逆光山水，滿塞的畫面在幾個白亮的點、線、
面的「通風透氣」下，達到了出奇制勝的審美效果。山川林壑的深邃、靜謐、沉雄、凝重、幽渺被畫得如此
令人神往、令人敬畏、令人遐想⋯⋯。

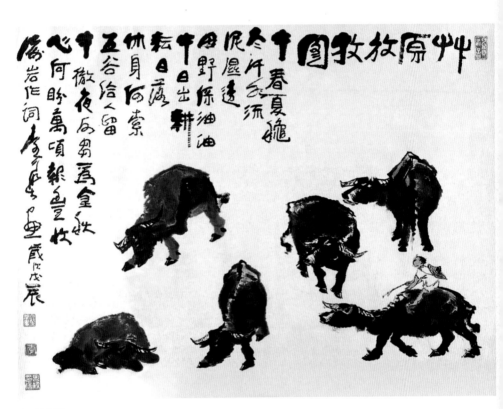

草原放牧圖

年表簡編 | 五

1907 年(清光緒三十三年 丁未)

　　3 月 26 日(農曆二月十三)生於江蘇徐州市，取名李永順
　　。父李會春、母李李氏皆不識字，父以捕魚，做廚師養
　　家。永順為其第二子。

1912 年 壬子 5 歲

　　酷愛戲曲、繪畫，時用樹枝瓦片畫戲曲人物於地上。

1914 年 甲寅 7 歲

　　入私塾，喜畫而師不加阻。師以《墨子‧所染》中「孺
　　子可教，素質可染」句為之起「可染」名。

李可染攝於家中

1916 年 丙辰 9 歲

　　始習書。曾以苧麻扎成大筆仿徐州書家苗聚五成「暢懷
　　」二字大幅，書名因傳，求書春聯者眾。

1917 年 丁巳 10 歲

　　入小學。

1918 年 戊午 11 歲

　　自學拉胡琴，默師於街頭藝人

1920 年 庚申 13 歲

　　於「快哉亭」得晤徐州名宿畫家錢食芝，拜其為師，習
　　王石谷一派山水畫。

1922 年 壬戌 15 歲

　　於家鄉逢京劇大會演，聆楊小樓、余叔岩、程硯秋、荀
　　慧生、王又震、王長林、錢金福等名流演唱。

1923 年 癸亥 16 歲

　　入上海私立美術專科學校普通師範科學習。校長劉海粟
　　，教師有諸聞韻、潘天壽、倪貽德。聆康有為演講，見

吳昌碩真跡，拜孫佐臣習胡琴。

1925年　乙丑　18歲

以王石谷派細筆山水之畢業創作名列第一，回徐州任第
七師範附小和徐州藝專圖畫教師。

1929年　己巳　22歲

考入西湖國立藝術院研究生，獲重林風眠校長。從師法
籍教授克羅多，學素描、油畫，自修中國畫及美術史論
。與好友張眺一起加入進步文藝團體「一八藝社」。

1930年　庚午　23歲

院改制。在院教研究室任助理員，半工半讀。

1931年　辛未　24歲

與蘇娥女士結婚。生一女三男：李玉琴（女）、李玉霜、
李秀彬、蘇玉虎（從母姓）。秋，因參與「一八藝社」活
動被迫離校回徐。

1932年　壬申　25歲

於蘇州私立藝專任教。舉辦個人畫展。創「黑白畫
會」。作大幅鍾馗參加南京第二屆全國美展，報刊予以
佳評。

1935年　乙亥　28歲

遊泰山，並赴北平故宮博物院觀賞歷代名畫。

1937年　丁丑　30歲

抗戰爆發。領導徐州藝專學生作抗日宣傳畫近百幅。偕
四妹李畹赴西安、轉武漢。

1938年　戊寅　31歲

經田漢介紹參加國民革命軍政治部第三廳工作。張治中
任主任，周恩來為副主任，郭沫若為廳長。從事抗日愛
國宣傳畫創作。武漢失守，赴長沙，又經湘潭、衡山、
衡陽至桂林。

1939年　己卯　32歲

經貴陽至重慶。知夫人蘇娥去秋逝於滬。始患失眠與高血壓症。作〈是誰破壞了你快樂的家園〉等。

1940年　寅辰　33歲

8月，三廳改組為「文委會」，在郭沫若領導下工作。旋文委會受阻，即從事中國畫研究，與蔡儀同室。作〈是誰殺了你的孩子〉等。

1942年　壬午　35歲

居重慶金剛坡賴家橋一農舍，鄰牛棚，朝夕觀察，始用水墨畫牛。始交往徐悲鴻。郭沫若為畫題〈水牛讚〉詩。作〈居原〉、〈王羲之〉、〈杜甫〉、〈風雨歸牧〉（山水）等，獲譽於沈鈞儒等名流。

1943年　癸未　36歲

應重慶國立藝專校長陳之佛聘，為該校講師。盤溪居側生竹，因名畫室「有君堂」。作〈松蔭觀瀑圖〉等。提出於民族傳統「用最大功力打進去，用最大勇氣打出來」之座右銘。

1944年　甲申　37歲

於重慶舉行個人水墨寫意畫展。徐悲鴻作序，老舍、林風眠撰文評介。

與藝專學生鄒佩珠（後為著名雕塑家）結婚，生二男一女：李小可，李珠（女）、李庚。

1945年　乙酉　38歲

於重慶與林風眠、丁衍庸、趙無極、關良、倪貽德舉辦聯展。參加「文化界對時局進言」簽名。

1946年　丙戌　39歲

應徐悲鴻院長邀聘，赴北平任國立藝專中國畫系副教授。辭杭州藝專聘。初識齊白石。作〈山亭清話圖〉等。

1947年　丁亥　40歲

春，攜作品拜見齊白石，不久即行拜師禮。齊甚愛重，屢為其畫題跋。有「昔司馬相如文章橫行天下，今可染弟之書畫可以橫行矣」之類語。同年春，又拜師於黃賓虹。於北平舉行個人畫展。徐悲鴻為序，有「獨標新韻」、「奇趣洋溢，不可一世，筆歌墨舞，遂罕先例」之評。作〈水墨鍾馗〉等。

1948年　戊子　41歲

於北平再次舉行個人畫展。徐悲鴻收藏其〈撥阮圖〉等近十幅。作〈漁夫圖〉、〈午睏圖〉等。

1949年　己丑　42歲

中華人民共和國成立。參加中華全國文藝工作者第一次代表大會，當選為第一屆中華全國美術工作者協會理事。至京郊小紅門、龍爪樹參加土改。

1950年　庚寅　43歲

中央美院成立，任中國畫系副教授。陪同智利畫家萬徒勒里參觀考察大同雲岡石窟。於《人民美術》創刊號發表〈談中國畫的改造〉文。

1951年　辛卯　44歲

到廣西南寧參加土改。作〈工農勞動模範赴北海遊園大會〉新年畫等。

1952年　壬辰　45歲

再次考察雲岡石窟。參加「中央文化部社會主義文化事業管理局甘肅永靖炳靈寺石窟藝術考察團」赴炳靈寺考察，途經洛陽、西安、茂陵霍去病墓、順陵等。

1953年　癸巳　46歲

出席中華全國文學藝術工作者第二次代表大會。徐悲鴻於會間逝世。

1954年　甲午　47歲

鐫「可貴者膽」、「所要者魂」兩方印章，以志變革中
國畫之心。於上半年與張仃、羅銘外出首次寫生，歷時
三月餘。至黃山、雁蕩山等地，得畫盈篋。

9 月，在北京北海悅心殿舉行三人水墨寫生畫聯展，取
得成功。九十老人齊白石往觀並盛讚。作〈家家都在畫
屏中〉等。

1955年　乙未　48歲

黃賓虹逝世。

訪京劇藝術家蓋叫天。

1956年　丙申　49歲

任中國畫系教授。再度
長途寫生。同陳大羽、
黃潤華同行赴江浙、入
四川、過三峽、歷時八
個月，行程逾萬里，作
畫二百幅。由「對景寫
生」發展到「對景創作
」。歸，於中央美院大
禮堂舉行「李可染水墨
山水寫生作品觀摩展」
。作〈魯迅故鄉紹興城〉
等。

1957年　丁酉　50歲

與關良同訪東德，歷時
四個月。柏林藝術科學
院舉辦二人聯合畫展。
齊白石逝世，因在國外

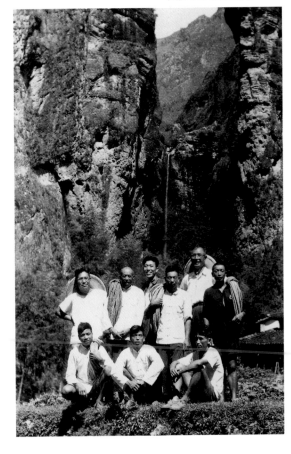

1956年與陳大羽、黃潤華
在雁蕩山與藥農合影。

未歸，深以爲痛。作〈德累斯頓暮色〉等。

1958年　戊戌　51歲

於中央美院中國畫系舉辦「中國畫的特點」等學術講座。作〈觀畫圖〉等。

1959年　己亥　52歲

春，與畫家顏地赴廣西灕江寫生。

9月至10月，中國美協在北京主辦名爲「江山如此多嬌」的李可染水墨山水寫生畫展，後又在上海、天津、南京、武漢、廣州、重慶、西安等地巡展。捷克斯洛伐克在布拉格舉辦「李可染畫展」，出版《可染畫展》捷文、英文兩種版本。北京人民美術出版社出版《李可染水墨山水寫生畫集》。於《美術》第5期發表〈漫談山水畫〉一文，6月2日《人民日報》摘要轉載。作〈畫山側影〉等。

1960年　庚子　53歲

出席中華全國文學藝術工作者第三次代表大會。提出「採一煉十」主張。作〈柳溪漁艇圖〉等。

1961年　辛丑　54歲

中國美術家協會主持拍攝「畫中山水」藝術紀錄片，介紹潘天壽、傅抱石、李可染的中國畫藝術。主持中央美院中國畫系李可染山水畫室。4月16日於《人民日報》發表〈談藝術實踐中的苦功〉一文。此後三年，多至廣東從化、夏至河北北戴河休養作畫。作〈人在萬點梅花中〉等。

1962年　壬寅　55歲

5月，帶學生赴桂林寫生，歷時三個月。作〈鍾馗送妹圖〉、〈黃海煙霞〉、〈犟牛圖〉等。

1963年　癸卯　56歲

作〈灘江〉、〈山亭夕陽〉、〈諧
趣園〉等。

1964年　甲辰　57歲

為紀念中華人民共和國成立十五週
年，給人民大會堂創作〈清灘天下
景〉、〈灘江〉、〈萬山紅遍〉等
巨畫。

1965年　乙巳　58歲

作〈巫山雲圖〉、〈崑崙山〉、〈
青山密林圖〉等。

1966年　丙午　59歲

「文革」開始，被迫停筆。子女受
到株連。尚能練習書
法。

與著名科學家李政道在家中

1970年　庚戌　63歲

下放湖北丹江口「五七」幹校。

1971年　辛亥　64歲

在周恩來總理關懷下受國務院調令返京，為外事部門作
畫。

1972年　壬子　65歲

接受國務院任務，為民族飯店作〈灘江〉巨畫。

1973年　癸丑　66歲

為外交部作六公尺巨畫〈灘江勝境圖〉，歷三月始
成。作〈樹梢百重泉〉做為禮品贈送友好國家元首。

1974年　甲寅　67歲

「四人幫」陰謀發動「批黑畫，　反擊資產階級黑線回
潮」運動。〈陽朔勝境圖〉、〈快馬加鞭圖〉被指
為「黑畫」，受到批判。身心受嚴重迫害打擊，突患

失語，只能用筆交談，曾請名中醫魏龍驤診治。病中仍
以頑強毅力習書，作「醫當體」。作〈山村飛瀑〉、〈
山頂梯田〉等。

1976年　丙辰　69歲

患疊趾症，行走不便，作截趾手術。爲日本華僑總會作
〈灘江〉、〈井岡山〉巨畫。

1977年　丁巳　70歲

作七十歲總結。鐫「白髮學童」、「七十始知己無知」二
印。赴井岡山、廬山寫生。日本《世界美術全集》十整
版刊〈灘江天下景〉。 作
〈井岡山〉、〈雨中灘江
〉等。

1978年　戊午　71歲

再至黃山、九華山。因心
臟病發，未能重去三峽寫
生。歸武漢，在東湖湖北
省輕工業局山水畫學習班
帶病講學二十餘日。作
〈千岩競秀萬壑爭流圖〉
等。

1979年　己未　72歲

《美術研究》復刊號發表
〈談學山水畫〉一文。9
月，文化部委託中央美院、
北京科學教育電影製片廠
共同拍攝「峰高無坦途—

李可染和夫人鄒佩珠

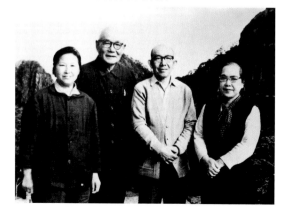

1978年李可染與日本著名畫家在黃山

—李可染的山水藝術」（教育片）及「爲祖國河山立
傳」、「李可染畫牛」（欣賞片）。11月，出席第四次全
國文聯代表大會，當選爲中國美協副主席、中國文聯委
員。自書「師牛堂」匾。作〈蘭亭圖〉、〈九華山
圖〉等。

1980年　庚申　73歲
　　香港《美術家》總十三期發表〈李可染和他的山水藝術〉
介紹文章及作品四十幅。作〈牧童短笛〉、〈秋風吹下
紅雨來〉等。

1981年　辛酉　74歲
　　與陽翰笙同訪日本。11月1日中國畫研究院成立，被任
命爲院長。作〈水墨勝處色無功〉等。

1982年　壬戌　75歲
　　上海人民美術出版社出版《李可染畫論》（王琢輯）。
作〈無盡江山入畫圖〉、〈樹梢百重泉〉等。

1983年　癸亥　76歲
　　「峰高無坦途」等三個科教片拍攝完成。
　　9月，獲東德藝術科學院通訊院士稱號、證書及和平勛

八〇年代與馬
海德、蘇菲在
北戴河。

章。

10月，應日中友好協會等邀請再度訪日，於東京、大阪舉行「李可染中國畫展」，又赴長崎參加歷史博物館成立及孔廟修復典禮活動。贈《圖錄》於裱畫師劉全濤。

1983年在日本東京舉行李可染中國畫展，日本著名畫家平山郁夫致開幕詞。

作〈苦吟圖〉、〈笑和尚圖〉等。

1984年　甲子　77歲

1月，爲湘潭齊白石誕生一百二十週年紀念會書聯。《雄獅美術》9月號發表〈現代山水畫革新者談——李可染的藝術〉（鄭明）文。《藝術家》刊專輯，發表〈淳樸無華，意境入勝〉（黎朗）文及作品近四十幅。「爲祖國河山立傳」參加波蘭國際短片競賽，獲銀龍獎。會見日本著名畫家平山郁夫。日本前首相中曾根康弘爲書〈八風吹不動天邊月〉條幅。〈無盡江山入畫圖〉獲第六屆全國美展榮譽獎。作〈黃山煙雲〉等。

1985年　乙丑　78歲

書「識缺齋」堂號。10月，徐州市修復「李可染」舊居，捐贈書畫四十件爲展品。中國美協第四次代表大會召開，再次當選爲副主席。作〈黃昏待月明〉、〈荷塘消夏圖〉等。

1986年　丙寅　79歲

4月，由中國文聯、中國美協、中央美院、中國畫研究院聯合在中國美術館主辦「李可染中國畫展」，展出1943年以來中國畫作品二百餘幅。萬里委員長剪綵。於

前言中自謂
「我是一個苦
學派」、「無
涯唯智」。11
月，《人民日
報》（海外版）
連載〈國畫大
師李可染〉（柯
岩）文。作〈峽
江輕舟圖〉
等。

1986年「李可染藝術
展」在中國美術館舉行

1987年　丁卯　　80歲

中央美院中國畫系、中國美協先後舉行李可染八十壽辰
慶賀活動。再次編入英國劍橋國際傳記中心《世界名人
錄》。為黃潤華、張憑、李行簡赴日聯展作前言。作〈
山林之歌〉、〈五牛圖〉等。

1988年　戊辰　81歲

6月，中國文化藝術研究所研究生陳伯爵撰寫碩士論文
《李可染畫論與繪畫之研究》。中國藝術研究院美術研
究所副研究員郎紹君撰寫的《黑入太陰意蘊深——讀李
可染山水畫》獲該院首屆優秀科研成果評論一等獎
（載《文藝研究》1986年第3期）。作〈水墨山水〉等。

1989年　己巳　82歲

《藝術家》1月號刊載〈論李家山水〉（李松）文，並刊先
生及傳派作品七幅。5月12日先生向中國藝術節基金會
捐款十萬美元，文化部舉行表彰儀式。為修復長城和威
尼斯，捐獻〈雨過泉聲急〉。11月2日，在林風眠藝術
研討會上，以「一位真正的藝術家」為題發言。15日，

偕夫人鄒佩珠觀看恩師林風眠畫展，敬獻花籃。12月3日，向馬海德基金會捐款人民幣十萬。12月4日，上午為求書者題字數幅。12月5日10時50分在寓所因心臟病突發逝世。

12月6日，新華社發表李可染病逝的消息。12月6日，徐州舉行追悼會。12月22日，在北京八寶山革命公墓舉行遺體告別儀式。萬里、喬石、李瑞環、王震等參加吊唁，李鵬、姚依林、鄧穎超等送了花圈。有關部門賀敬之等上千人參加了吊唁。12月24日，來自河北、京津等地的三十多位傅派畫家舉行了座談會。

是年，作〈萬山重疊一江曲〉等。

紀念李可染的追悼靈堂，「師牛堂」三字是李可染的題字自勉，象徵其勤奮奉獻投身藝術的精神。

八〇年代李可染在家中作畫

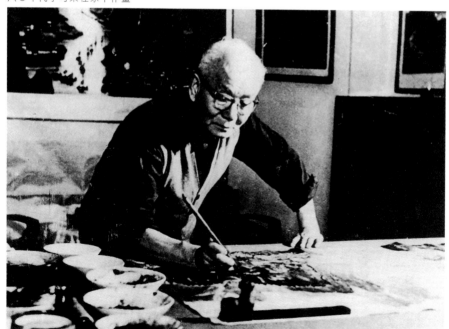

附：常用印

語不驚人

可染

可染

天海樓

李

江山如此多嬌

可貴者膽

所要者魂

師牛堂

廢畫三千

為祖國河山立傳

彭城李氏

大夢誰先覺

染於倉

白髮學童

日新

東方既白

陳言務去

在精微

七十始知己無知

主要傳世作品目錄

（以上作品除署名外，其餘爲李可染家屬藏。）

國家圖書館出版品預行編目資料

李可染／梅墨生編著, --初版。--台北市：
藝術家，民89
面；公分──（中國名畫家全集）

ISBN 957-8273-76-2（平裝）

1.李可染 -- 傳記 2.李可染 -- 學術思想 --
藝術 3.李可染 -- 作品評論

909.886 89016080

中國名畫家全集〈1〉

李可染 (LI KE-RAN)

梅墨生／編著

發行人　何政廣
主　編　王庭玫
編　輯　江淑玲、黃書屏
美　編　李宜芳、王孝嫩、黃文娟
出版者　藝術家出版社
　　　　台北市重慶南路一段 147 號 6 樓
　　　　TEL：（02）23719692~3
　　　　FAX：（02）23317096
　　　　郵政劃撥：0104479-8 號　藝術家雜誌社帳戶

總 經 銷　時報文化出版企業股份有限公司
　　　　　桃園縣龜山鄉萬壽路二段351號
　　　　　TEL：（02）2306-6842

印　刷　東海彩色印刷有限公司
初　版　2000 年 11 月 1 日
定　價　台幣 480 元

ISBN　957-8273-76-2
◎本書中文繁體字版由河北教育出版社授權
法律顧問　蕭雄淋